文字學家的寫字塾

一寫就懂甲骨文

文字學家 的

ABOUT strokes of characters

塾師

許進雄 施順生

國際甲骨文權威學者 文字學學者

字字有來頭
ABOUT characters
文字學家的殷墟筆記

描繪最古老的筆畫：
啟發、研究與書寫原則

<div style="text-align:right">施順生</div>

　　認識許進雄教授，是 1998 年 6 月的事了。那時我正在文化大學中國文學研究所博士班撰寫博士論文《甲骨文字形體演變規律之研究》，由恩師許錟輝教授指導。當時用電腦及掃描器將甲骨文拓片一一掃描到電腦裡成為照片檔，再將照片檔執行「正負片」轉換的程序，方可得到白底黑字的甲骨文字形，再將字形切割出來，放置於字裡行間或表格中。如此將拓片上的甲骨文掃描存真，再轉換成白底黑字，可以避免手描的失真與筆誤，這在當時可說是一大創舉。

　　當年許進雄教授正擔任論文初審委員和口試委員，他一字一字細細審閱，並提供了許多寶貴的意見，讓我受益良多，更欽佩教授不僅學識淵博還誨人不倦。博士畢業後，到花蓮任教了三年，直到 2001 年 9 月又受恩師羅敬之所長兼系主任之命，回到母校中文系教授甲骨文課程至今，轉眼間已過了二十幾年了。

　　二十多年來，許進雄教授若是指導博碩士論文，也常邀請我擔任口試委員，我也曾邀請許教授擔任論文研討會主持人。期間屢屢獲贈許教授著作如《簡明中國文字學（修訂本）》、《博物館裡的文字學家》等，而其中《中國古代社會——文字與人類學的透視》、《古事雜談》、《簡明中國文字學》、《字字

有來頭》，也都是我推薦給學生的參考書目。

　　去年（2019年）11至12月間，許教授在臺北市「王雲五紀念館」講授「甲骨文的故事」系列課程時，我也報名聽課，親身體驗了大師級的甲骨文課程。每週課堂後，教授會分組請所有的學員吃午餐；課堂中或下課後，教授也會與我們談及在臺灣大學中文系的求學經歷、與甲骨學教授們相處和研究甲骨學的情況、被推薦到加拿大皇家安大略博物館整理明義士所藏甲骨、鑽鑿斷代的研究、拓印甲骨的技巧與方法、到大陸參訪的經歷等等。往事歷歷在目，猶如昨日之事，教授說得津津有味，大家也都聽得既欽佩又嚮往。

　　課程中，教授提到正要出版《文字學家的甲骨學研究室》時，我也拿〈借重「字形筆畫色彩分析法」以利於現代漢字教學〉一文懇請教授指正。此一文的主要內容，乃是為了使學生徹底了解各個字形的演變過程及其關鍵，對於甲、金、篆、隸、楷的各種字形，以不同的色彩描繪其筆畫，借由不同的色彩以利於分析字形演變。教授看了以後，知道我熟悉電腦彩色繪圖，於是要我幫忙製作《文字學家的寫字塾》。因為也是要將每個甲骨文彩色繪圖，並一一展現出字形的筆順，讓初學者依照筆順學習書寫甲骨文，教授便推薦我與字畝文化的馮季眉社長及戴鈺娟編輯認識，一起設計本書的內容和版面。期間我也向中文系文學組四年級的連羿華同學學習如何為掃描的字形去除「躁點」。

　　為紀念甲骨文發現120周年，所以馮社長特別囑咐，可從許進雄教授於字畝文化出版的《字字有來頭》六冊叢書中挑選120個字，每個字又可收幾個異體，以編輯成《文字學家的寫字塾》。所以，本書內的排列順序及字形解說都

是參照《字字有來頭》，選取的字形也是絕大多數取自《字字有來頭》，只有少數幾字取自《新甲骨文編》。如此，可方便書寫者互相比對及閱讀。

此外，有關甲骨文筆順書寫的原則，大致可歸納成以下四點：

一、自左至右：凡左右結構的字，可先寫左邊的筆畫或結構，再依次寫右邊的筆畫或結構 ——

（一）結構方面：

如「教」字、「祝」字、「即」字、「既」字、「降」字，可先寫左邊的結構，再依次寫右邊的結構。

教	祝	即	既	降

（二）筆畫方面：

如「臣」字、「禾」字、「皿」字、「宀」字、「行」字，可先寫左邊的筆畫，再依次寫右邊的筆畫。

臣	禾	皿	宀	行

二、先上後下：凡上下結構的字，可先寫上面的筆畫或結構，再依次寫下面的筆畫或結構——

（一）結構方面：

若是合體結構，如「令」字、「食」字、「季」字、「多」

令	食	季	多	邑

4

字、「邑」字，可先寫上面的結構，再依次寫下面的結構。若是獨體結構，如「龍」字、「鳳」字、「馬」字、「壺」字、「子」字，也可依序先上後下書寫。

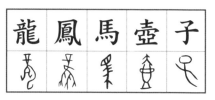

（二）筆畫方面：

如「糸」字、「生」字、「老」字、「文」字、「示」字，可先寫上面的筆畫，再依次寫下面的筆畫。

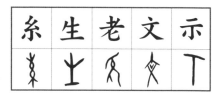

三、由外而內：凡外包形態，無論兩面、三面或四面，可先寫外圍的筆畫或結構，再依次寫內部的筆畫或結構 ──

（一）結構方面：

如「牢」字、「家」字、「宿」字、「占」字、「孕」字，可先畫外圍的結構，再依次寫內部的結構。

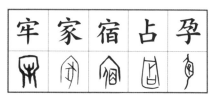

（二）筆畫方面：

如「周」字、「戶」字、「囧」字、「舟」字、「貝」字，

可先畫外圍的筆畫，再依次寫內部的筆畫。

四、先主體後附屬：先畫主體的筆畫或結構，後畫附屬的筆畫或結構 ——

（一）結構方面：

1. 若是合體結構，如「祭」字，像祭祀時手拿著還在滴血的一塊生肉，可從左至右先畫主體的「肉」與「又」，再畫附屬的血點在四周。又如「沉」字，像祭祀時將牛隻丟入河流裡的

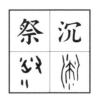

祭祀方法，可先畫主體的牛形於中間，次畫兩邊的水流，最後在剩餘的空白處畫上水點。

2. 若是獨體結構，如「鹿」字，雖然形體可分上中下三段，但可先畫「眼睛」，因為此形乃是以「眼睛」取代主體的「鹿頭」，所以仍要先畫「眼睛」，再畫附

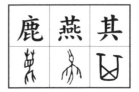

屬的「鹿茸」，形成中上下的書寫順序。或如「燕」字，亦可先畫頭部再畫燕嘴。如「其」字，可先畫畚箕下半，後畫兩橫。

（二）筆畫方面：

如「牛」字，像有一對彎角的牛頭，但牛頭已經線條化成一豎，所以可先畫代表牛頭的一豎，再由上而下，由左而右，畫左角、右角、左耳、右耳。又如「中」字，像在一個範圍的中心處豎立一支旗杆，或又升上旗幟，以表

示一個地區的中心所在，所以可先畫代表旗杆的一豎，再畫像在某範圍的圈形，最後才畫上飄揚的旗幟。

甲骨文異體字繁多，每個字的筆畫和結構本來就變化萬千。本書中每個字的筆順和上述的筆順法則，乃是個人書寫後的體會和心得。很多字也有不同的書寫筆順，可依個人的書寫習慣而定。撰稿期間正值新冠病毒肆虐全球，封城封國者不計其數！在此出版前夕，略記往事於此，並祝大家平安健康！

目次

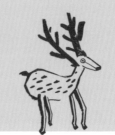

PHoenix

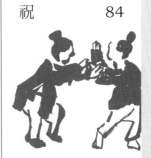

6 人生歷程 與 信仰 157

本書使用方法

本書一共收錄 120 字（180 形），精選現代常用字，並根據《字字有來頭》1-6
各冊主題編排。每一字形皆附許進雄教授撰寫的解說，解析這個字的造字創意、
字的結構及簡明字義，由施順生教授製作筆順示範圖，並規畫出書寫練習區，
可以先跟著圖形依循筆順描繪，接著自行練習，寫出正規甲骨文。

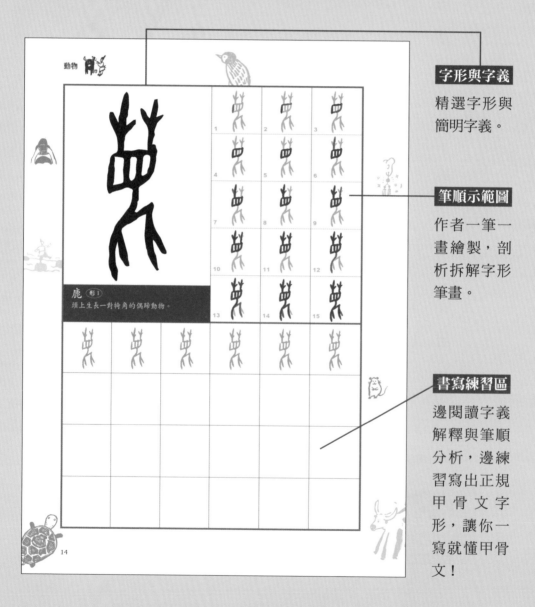

字形與字義

精選字形與
簡明字義。

筆順示範圖

作者一筆一
畫繪製，剖
析拆解字形
筆畫。

書寫練習區

邊閱讀字義
解釋與筆順
分析，邊練
習寫出正規
甲 骨 文 字
形，讓你一
寫就懂甲骨
文！

1

動物

鹿、虎、象、龍、鳳、龜、虫、鳥、隹、燕、
魚、牧、羊、牛、牢、豕、家、馬、犬

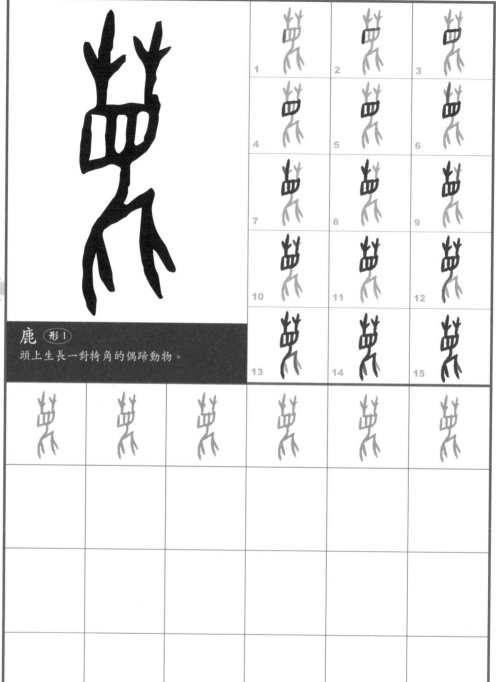

鹿 形1

頭上生長一對犄角的偶蹄動物。

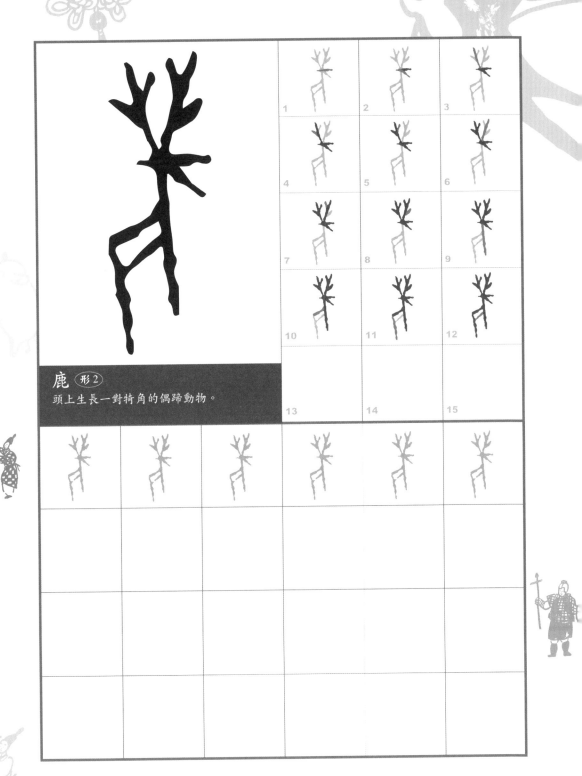

鹿 形2
頭上生長一對犄角的偶蹄動物。

虎 形1

一隻軀體修長、張口咆哮、兩耳豎起的動物。

1	2	3
4	5	6
7	8	9
10	11	12
13	14	15

虎 形2
一隻軀體修長、張口咆哮、兩耳豎起的動物。

1	2	3
4	5	6
7	8	9
10	11	12
13	14	15

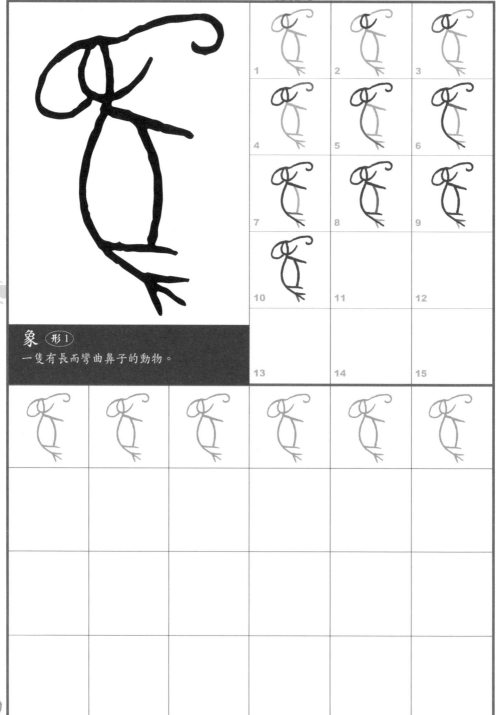

象 形1
一隻有長而彎曲鼻子的動物。

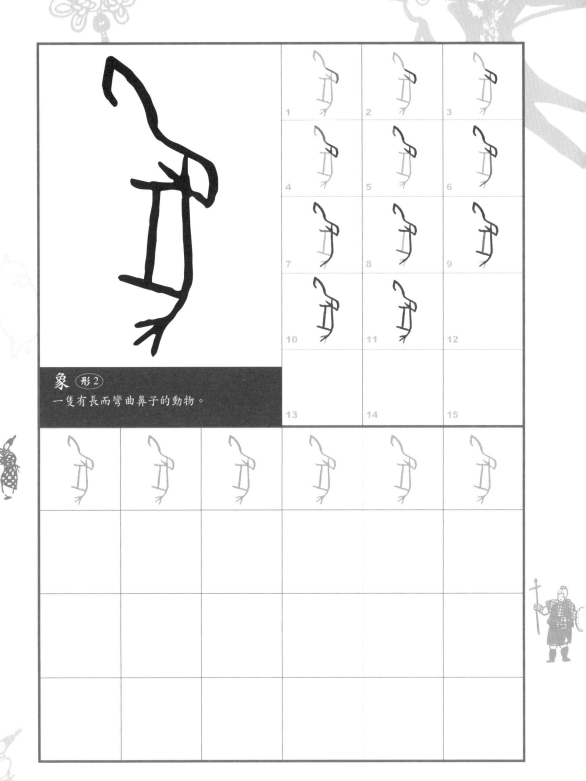

象 形2

一隻有長而彎曲鼻子的動物。

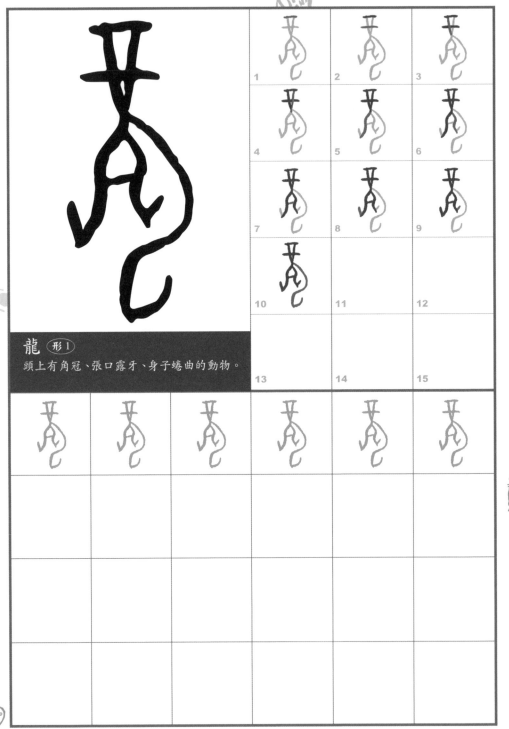

龍 〔形1〕
頭上有角冠、張口露牙、身子蜷曲的動物。

1	2	3
4	5	6
7	8	9
10	11	12
13	14	15

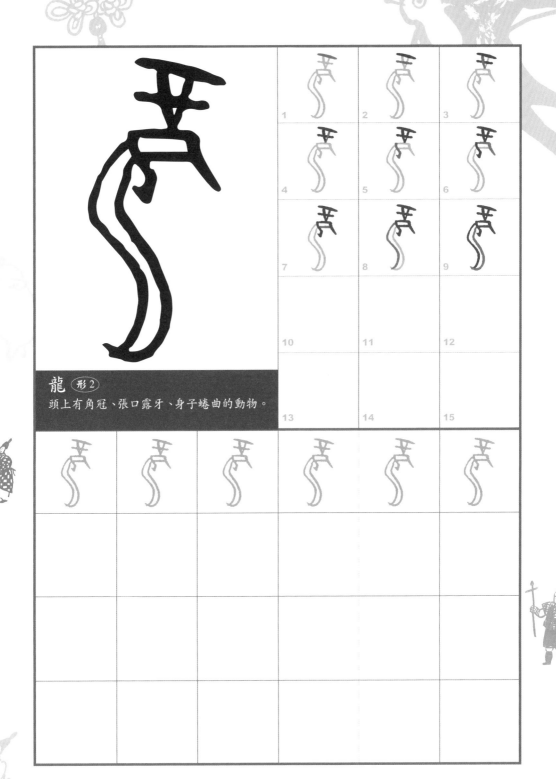

龍 形2

頭上有角冠、張口露牙、身子蜷曲的動物。

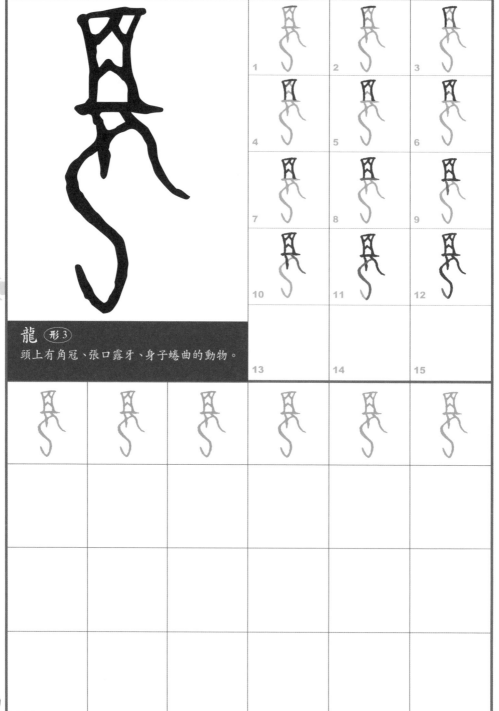

1	2	3
4	5	6
7	8	9
10	11	12
13	14	15

龍 形3

頭上有角冠、張口露牙、身子蜷曲的動物。

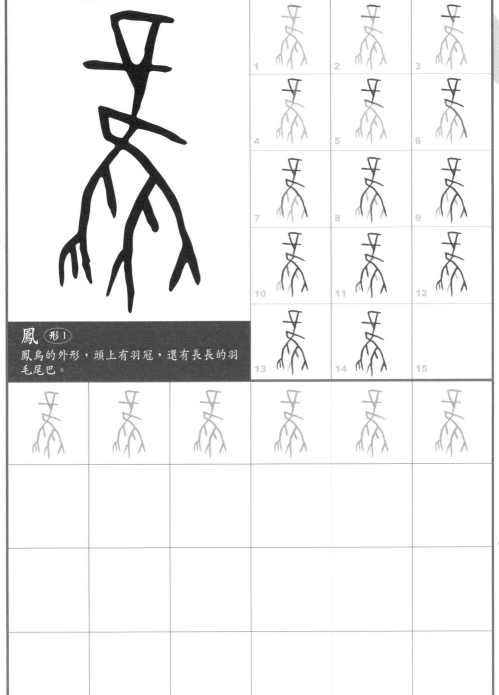

鳳 形1

鳳鳥的外形，頭上有羽冠，還有長長的羽
毛尾巴。

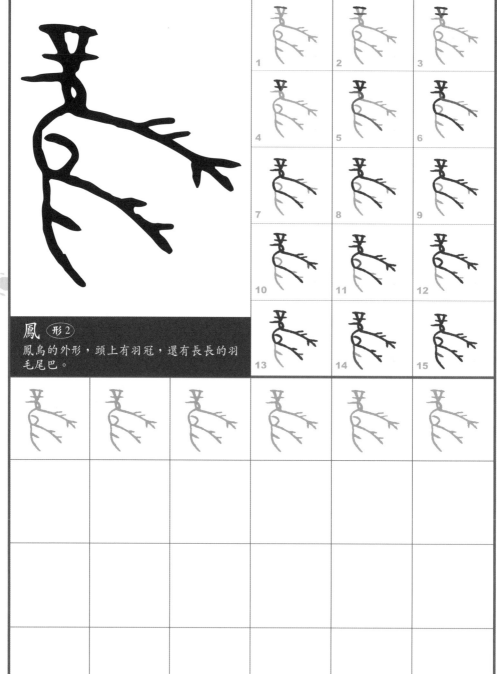

1	2	3
4	5	6
7	8	9
10	11	12
13	14	15

鳳 形2

鳳鳥的外形，頭上有羽冠，還有長長的羽毛尾巴。

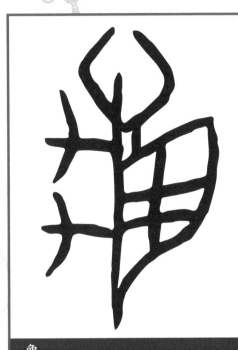

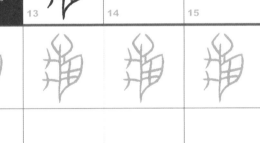 1	2	3
4	5	6
7	8	9
10	11	12
13	14	15

龜

龜的側面形象，有頭、脖子、龜殼和腳。

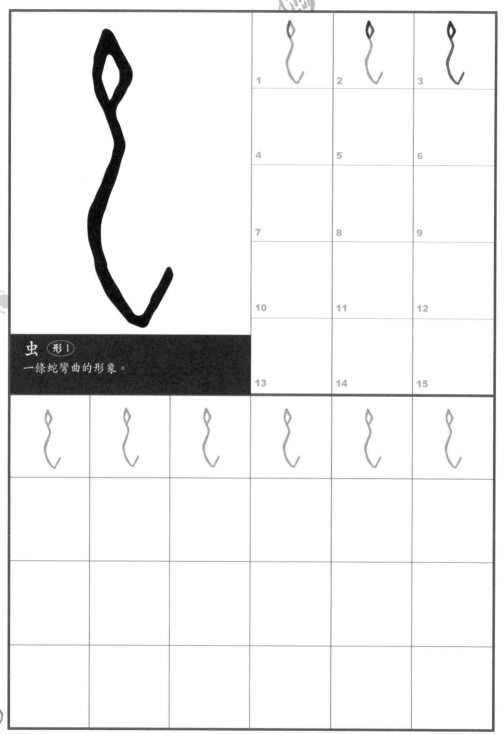

虫 形1

一條蛇彎曲的形象。

1	2	3
4	5	6
7	8	9
10	11	12
13	14	15

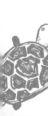

虫 形2
一條蛇彎曲的形象。

1	2	3
4	5	6
7	8	9
10	11	12
13	14	15

鳥 形1

一隻鳥的側面形象，有頭、喙、身和腳。

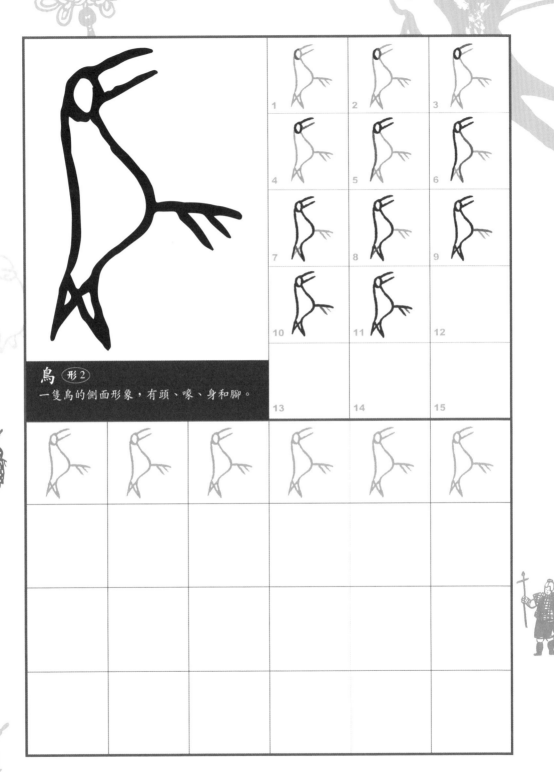

鳥 形2

一隻鳥的側面形象，有頭、喙、身和腳。

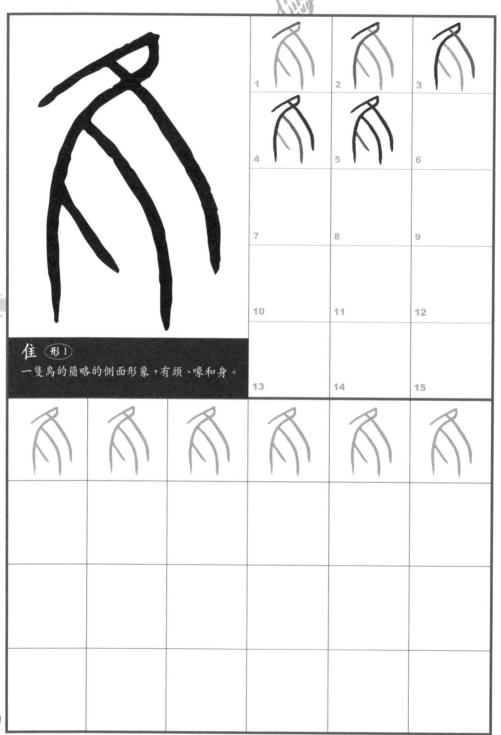

動物

佳 形1

一隻鳥的簡略的側面形象，有頭、喙和身。

1	2	3
4	5	6
7	8	9
10	11	12
13	14	15

1	2	3
4	5	6
7	8	9
10	11	12
13	14	15

隹 形2

一隻鳥的簡略的側面形象,有頭、喙和身。

動物

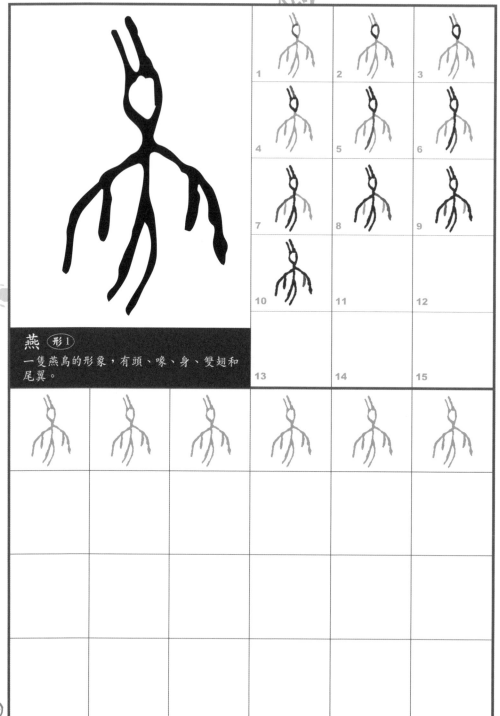

1	2	3
4	5	6
7	8	9
10	11	12

燕 形 1

一隻燕鳥的形象，有頭、喙、身、雙翅和
尾翼。

13	14	15

1	2	3
4	5	6
7	8	9
10	11	12
13	14	15

燕 形2

一隻燕鳥的形象，有頭、喙、身、雙翅和尾翼。

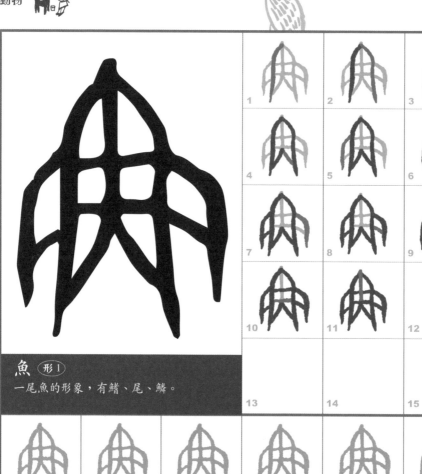

1	2	3
4	5	6
7	8	9
10	11	12
13	14	15

魚 形1

一尾魚的形象，有鰭、尾、鱗。

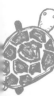

魚 形2

一尾魚的形象，有鰭、尾、鱗。

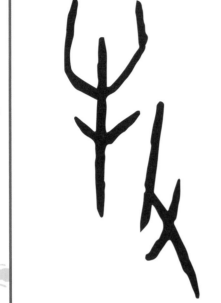

1	2	3
4	5	6
7	8	9
10	11	12
13	14	15

牧 形1

一隻手拿著牧杖在驅趕牛、羊。

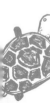

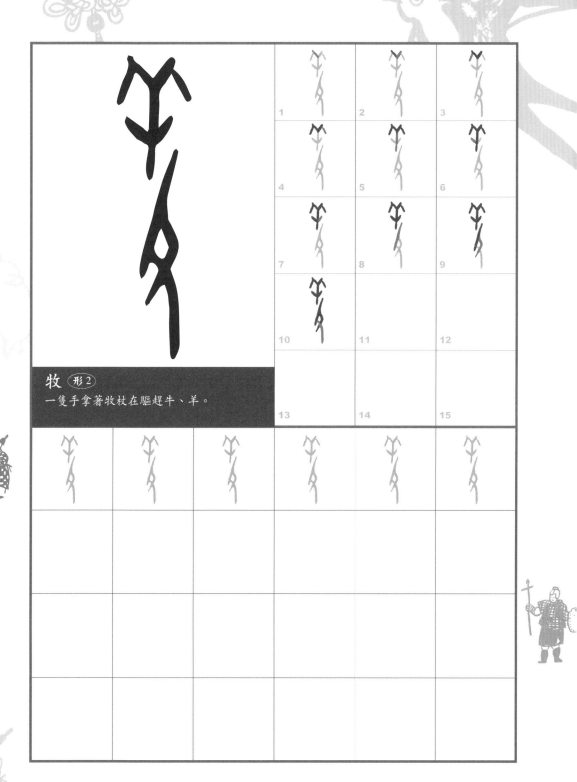

牧 形2

一隻手拿著牧杖在驅趕牛、羊。

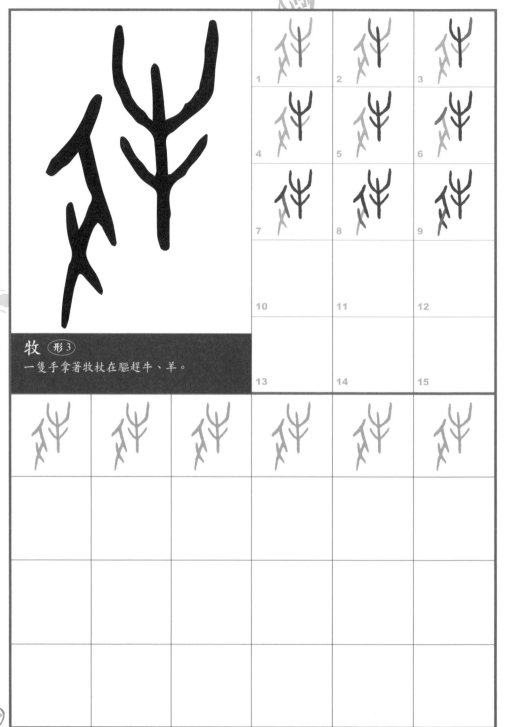

1	2	3
4	5	6
7	8	9
10	11	12
13	14	15

牧 形3
一隻手拿著牧杖在驅趕牛、羊。

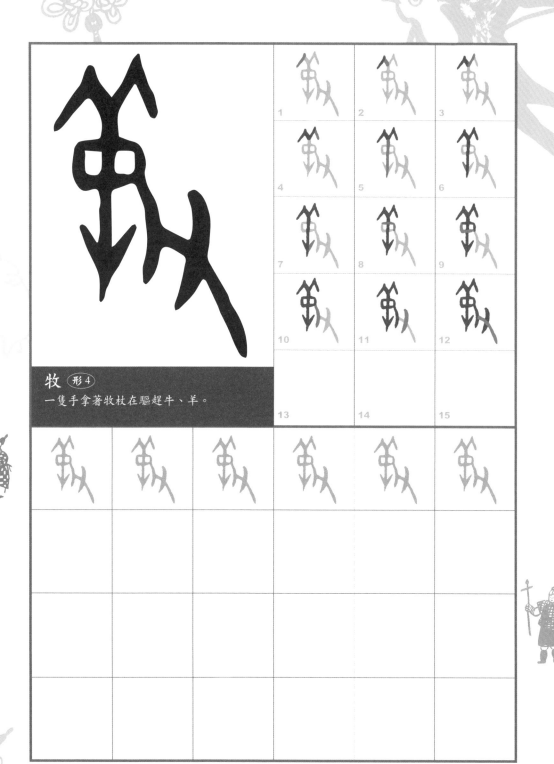

牧 形4

一隻手拿著牧杖在驅趕牛、羊。

動物

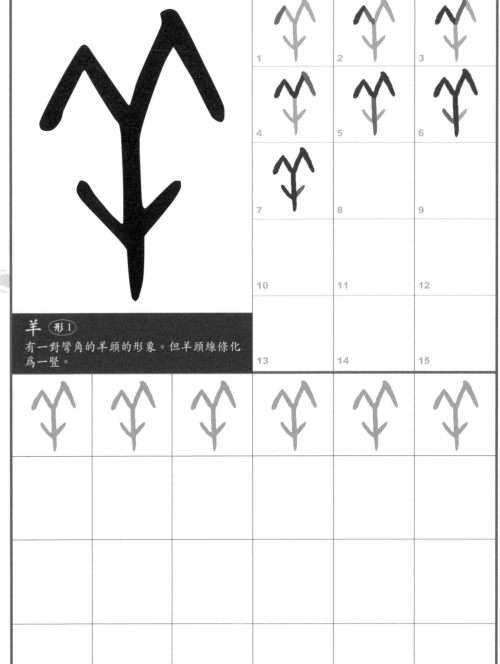

1	2	3
4	5	6
7	8	9
10	11	12
13	14	15

羊 形1

有一對彎角的羊頭的形象。但羊頭線條化爲一豎。

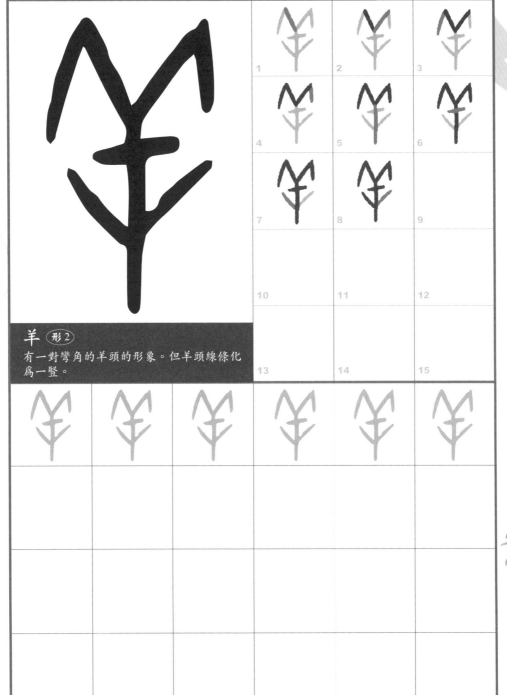

羊 形2

有一對彎角的羊頭的形象。但羊頭線條化
爲一豎。

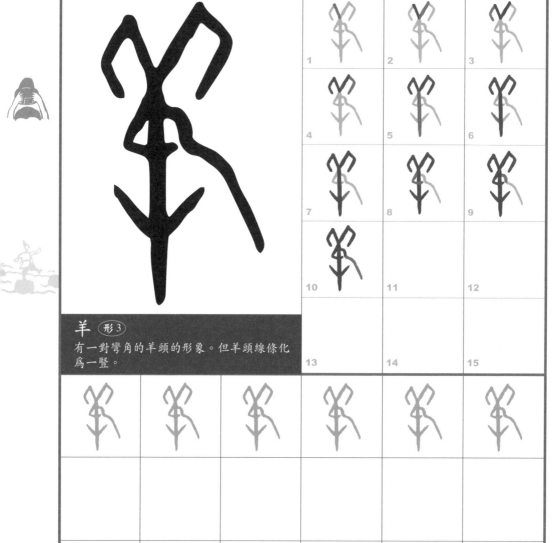

羊 形3

有一對彎角的羊頭的形象。但羊頭線條化為一豎。

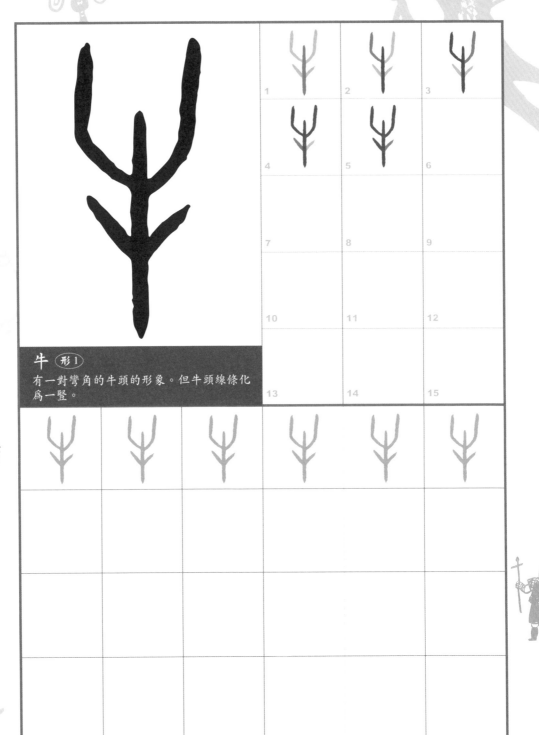

1	2	3
4	5	6
7	8	9
10	11	12
13	14	15

牛 形1

有一對彎角的牛頭的形象。但牛頭線條化為一豎。

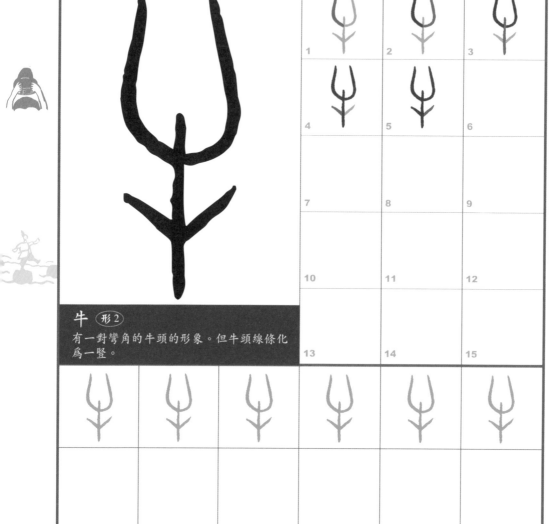

1	2	3
4	5	6
7	8	9
10	11	12
13	14	15

牛 形2

有一對彎角的牛頭的形象。但牛頭線條化
爲一豎。

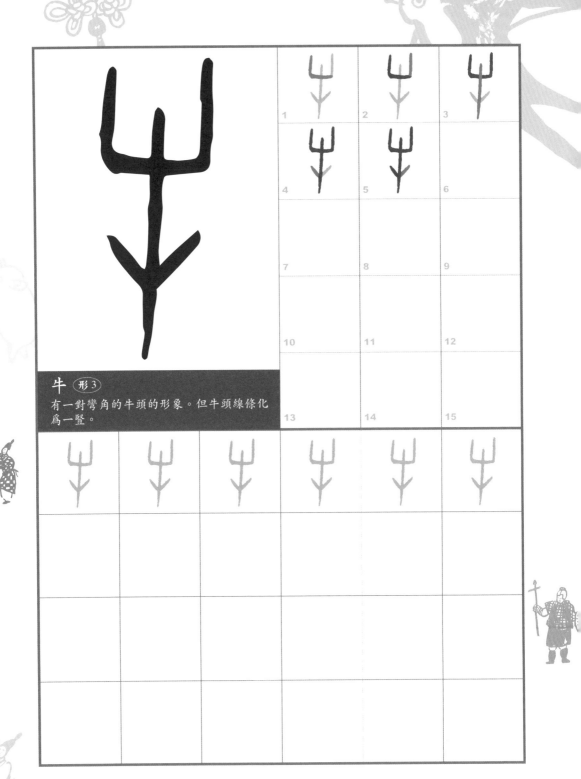

牛 形3

有一對彎角的牛頭的形象。但牛頭線條化爲一豎。

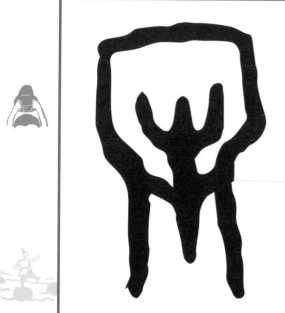

1	2	3
4	5	6
7	8	9
10	11	12
13	14	15

牢 形 1

一隻牛或羊在一個有狹窄入口的牢圈內的樣子。

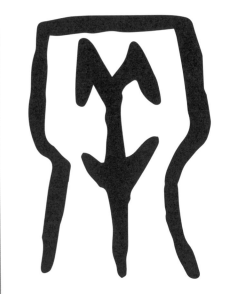

1	2	3
4	5	6
7	8	9
10	11	12
13	14	15

牢 形2

一隻牛或羊在一個有狹窄入口的牢圈內的樣子。

動物

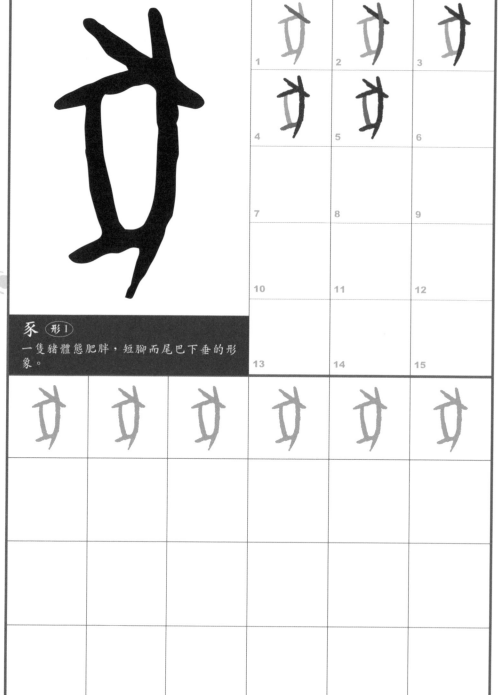

1	2	3
4	5	6
7	8	9
10	11	12
13	14	15

豕 形 1

一隻豬體態肥胖，短腳而尾巴下垂的形象。

48

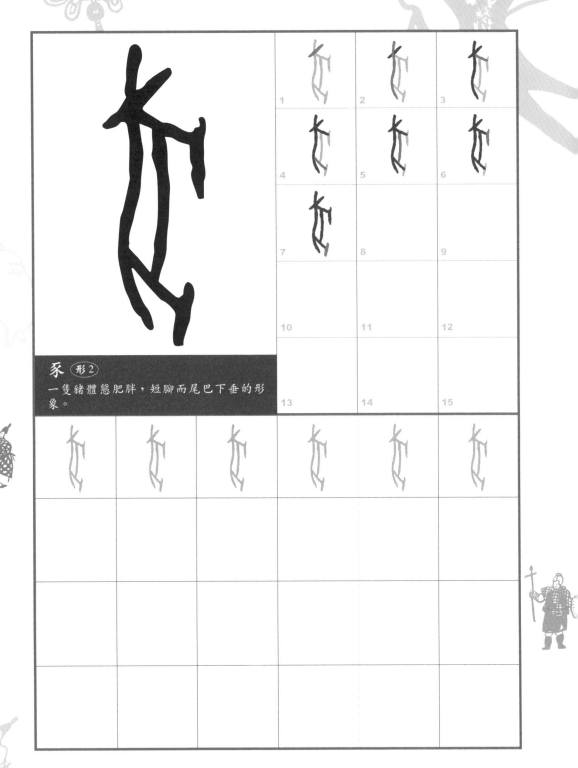

豕 形2
一隻豬體態肥胖，短腳而尾巴下垂的形象。

動物

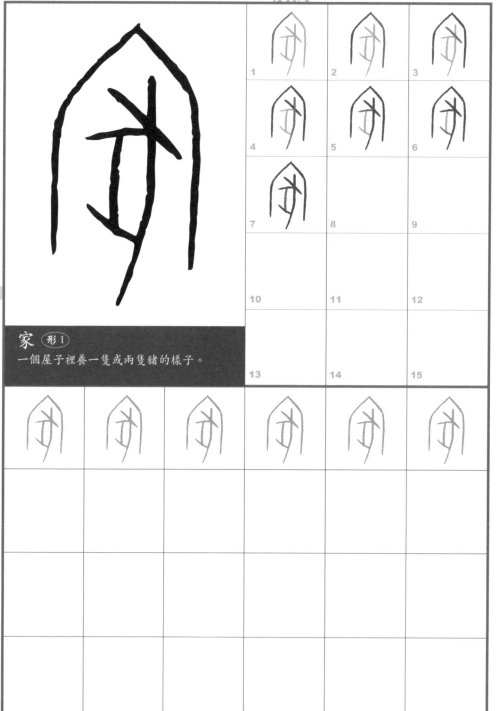

家 形1
一個屋子裡養一隻或兩隻豬的樣子。

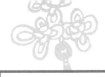

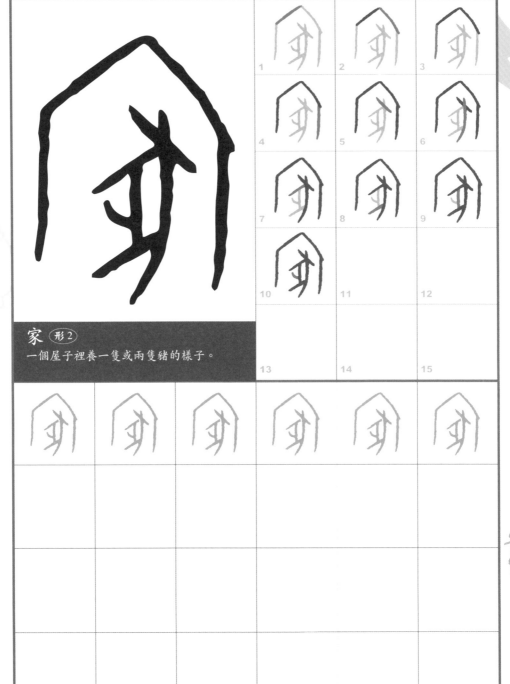

家 形2

一個屋子裡養一隻或兩隻豬的樣子。

1	2	3
4	5	6
7	8	9
10	11	12
13	14	15

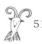

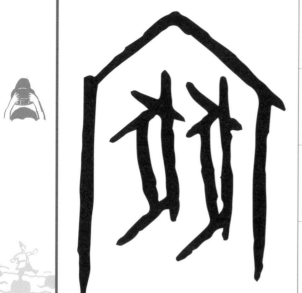

1	2	3
4	5	6
7	8	9
10	11	12
13	14	15

家 形3

一個屋子裡養一隻或兩隻豬的樣子。

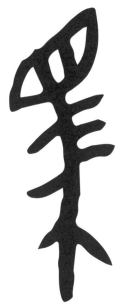	1	2	3

1	2	3
4	5	6
7	8	9
10	11	12
13	14	15

馬 (形 1)

一匹長臉,長鬃,身軀高大的馬。後來以眼睛代替馬頭。

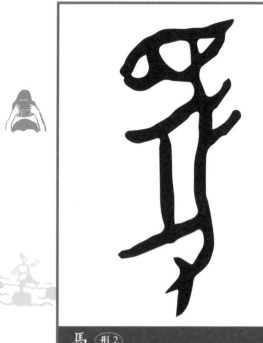

1	2	3
4	5	6
7	8	9
10	11	12
13	14	15

馬 形2

一匹長臉，長鬃，身軀高大的馬。後來以眼睛代替馬頭。

犬 形1

一隻狗體態修長，尾巴上翹的形象。

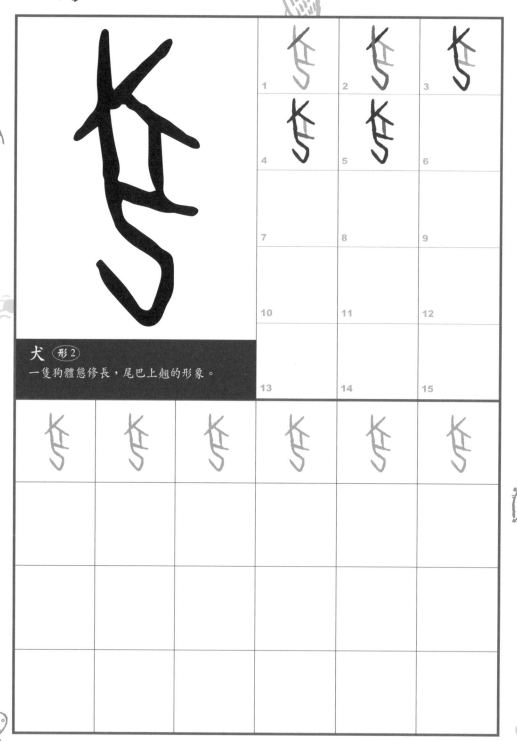

1	2	3
4	5	6
7	8	9
10	11	12

犬 形2

一隻狗體態修長，尾巴上翹的形象。

13	14	15

2

戰爭 ｜ 刑罰 ｜ 政府

父、斤、兵、戈、伐、戍、戒、弓、矢、
射、中、臣、妾、學、教、立、王、令、
尹、聿、史、冊、祝

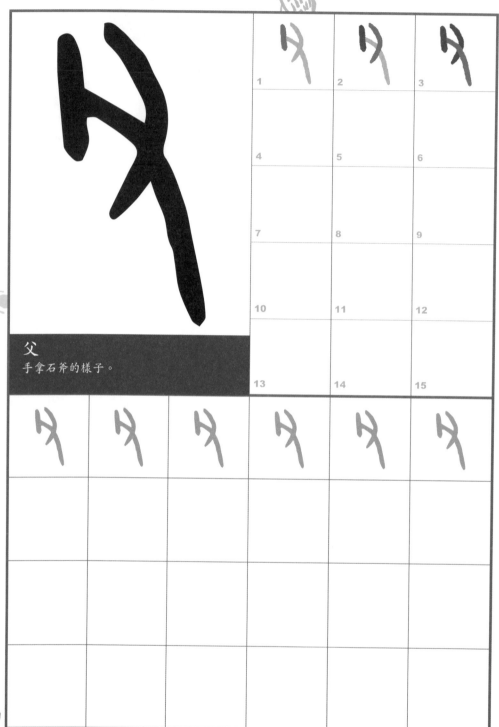

1	2	3
4	5	6
7	8	9
10	11	12

父
手拿石斧的樣子。

13	14	15

ㄅ

斤

一把木柄上綑縛石頭或銅質材的伐木工具。

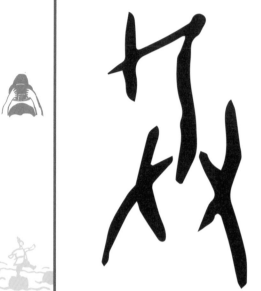

1	2	3
4	5	6
7	8	9
10	11	12
13	14	15

兵

雙手拿著一把裝有木柄的石斧的樣子。

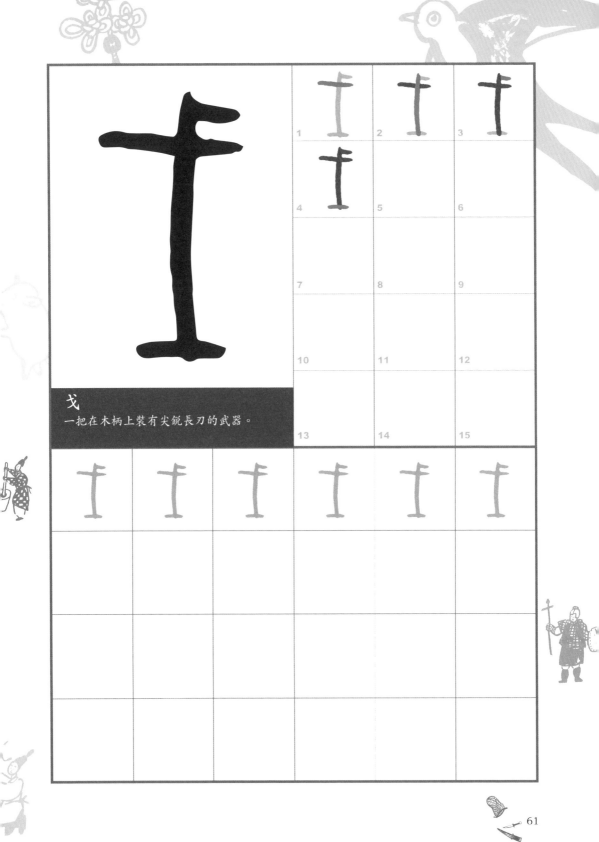

戈
一把在木柄上裝有尖銳長刃的武器。

1	2	3
4	5	6
7	8	9
10	11	12
13	14	15

伐
拿戈砍擊一個人頸部的樣子。

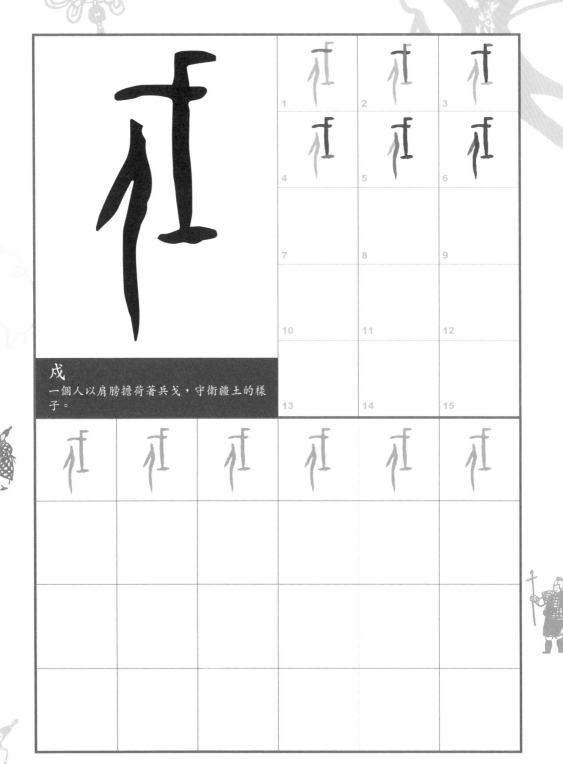

戍

一個人以肩膀擔荷著兵戈，守衛疆土的樣子。

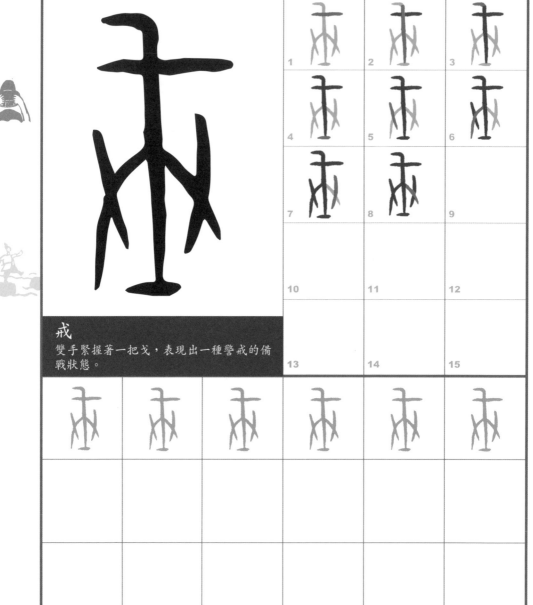

戒
雙手緊握著一把戈，表現出一種警戒的備
戰狀態。

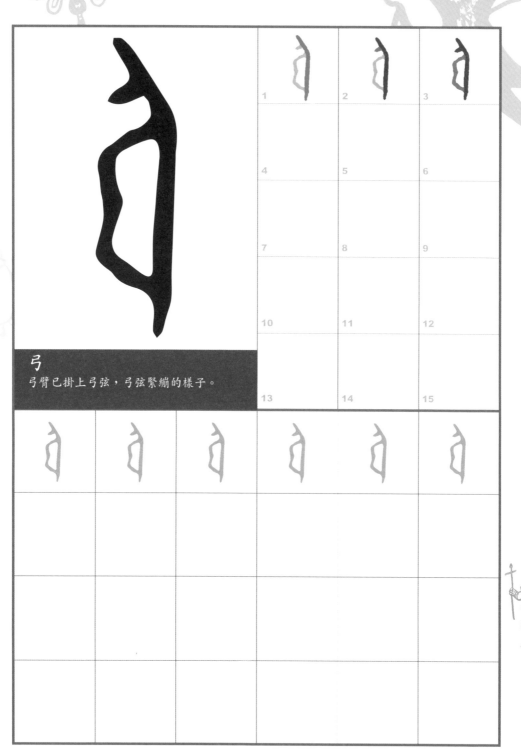

弓

弓臂已掛上弓弦，弓弦緊繃的樣子。

1	2	3
4	5	6
7	8	9
10	11	12
13	14	15

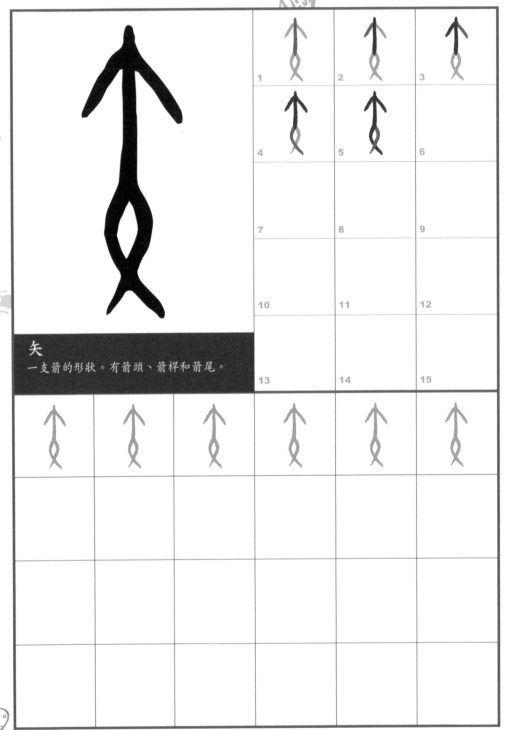

矢

一支箭的形狀。有箭頭、箭桿和箭尾。

1	2	3
4	5	6
7	8	9
10	11	12
13	14	15

射
一支箭搭在弓弦上，即將射出的樣子。

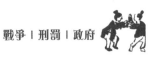

1	2	3
4	5	6
7	8	9
10	11	12
13	14	15

中

在一個範圍的中心處豎立一支旗杆，或又升上旗幟，以表示一個地區的中心所在。

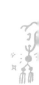

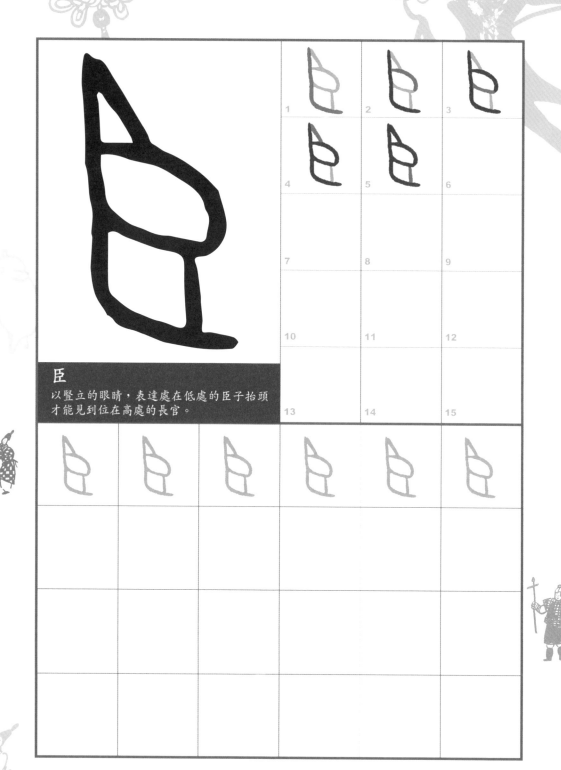

臣

以豎立的眼睛，表達處在低處的臣子抬頭
才能見到位在高處的長官。

1	2	3
4	5	6
7	8	9
10	11	12
13	14	15

妾

一名跪坐的婦女，頭上有個類似三角形的
記號。可能是用髮型代表身分地位。

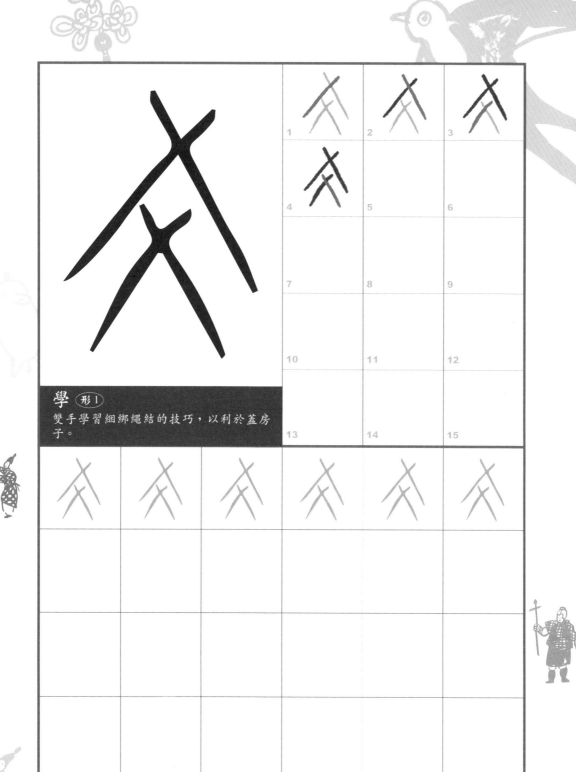

學 形1

雙手學習細綁繩結的技巧，以利於蓋房子。

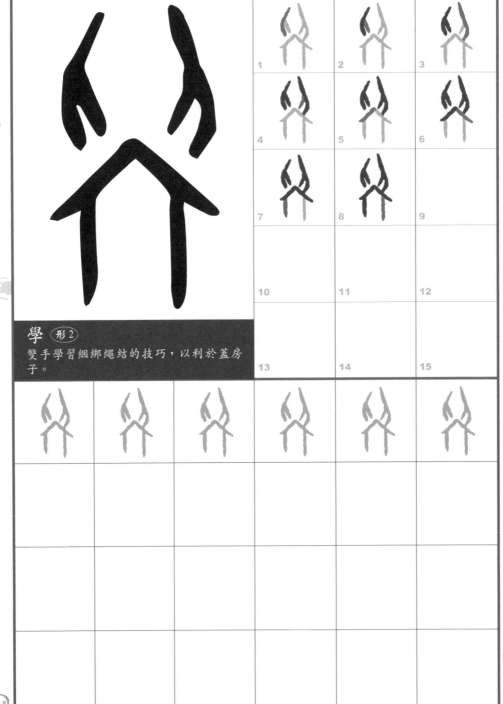

學 形2

雙手學習細綁繩結的技巧，以利於蓋房子。

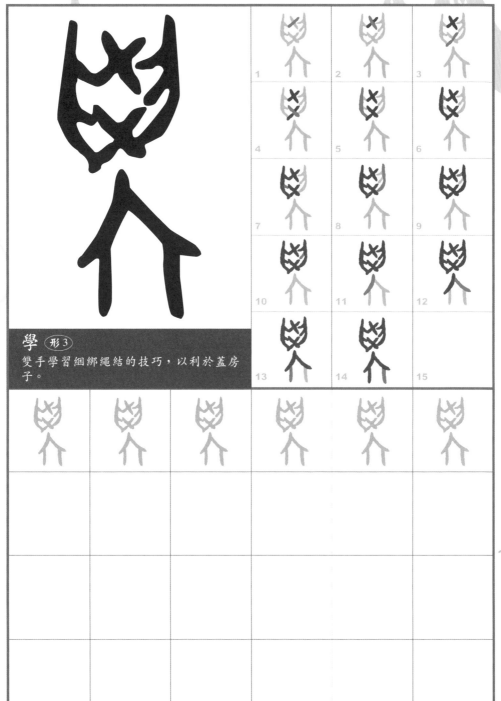

學 形3

雙手學習綑綁繩結的技巧，以利於蓋房子。

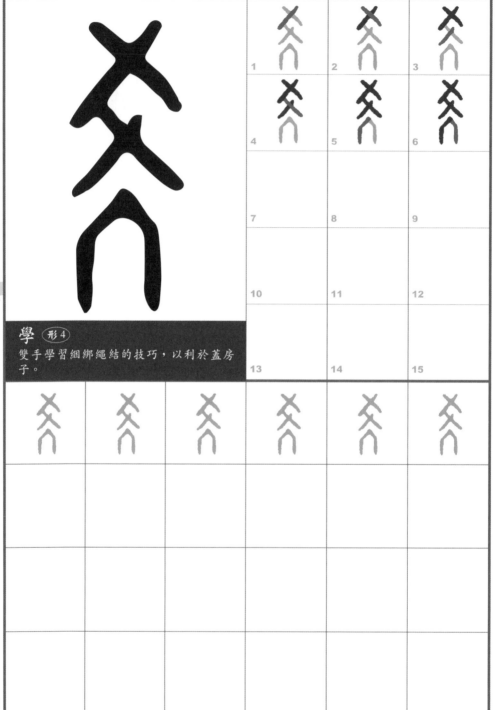

	1		2		3
	4		5		6
	7		8		9
	10		11		12
	13		14		15

學 形4
雙手學習細綁繩結的技巧，以利於蓋房子。

1	2	3
4	5	6
7	8	9
10	11	12
13	14	15

學 形5

雙手學習細綁繩結的技巧，以利於蓋房子。

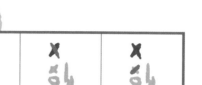

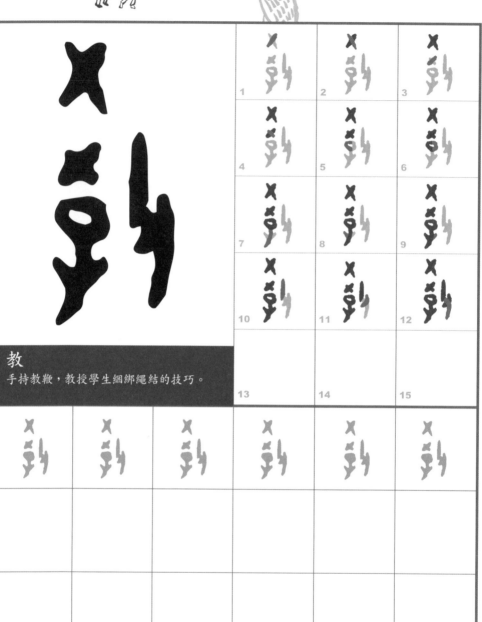

教
手持教鞭，教授學生細綁繩結的技巧。

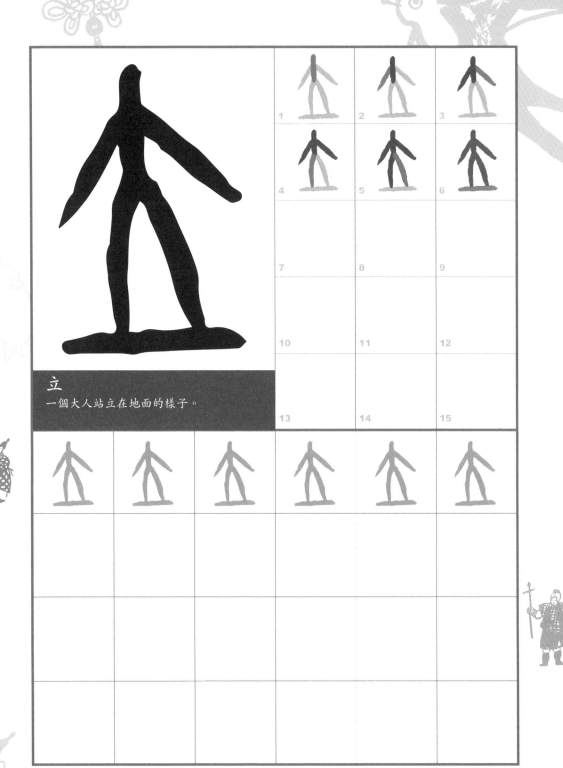

立
一個大人站立在地面的樣子。

1	2	3
4	5	6
7	8	9
10	11	12
13	14	15

王
王者指揮作戰時所戴的高帽子。

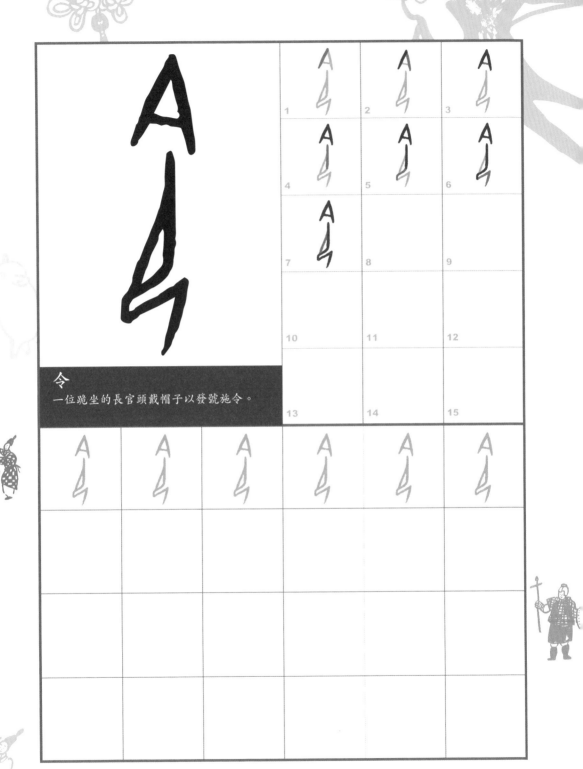

令
一位跪坐的長官頭戴帽子以發號施令。

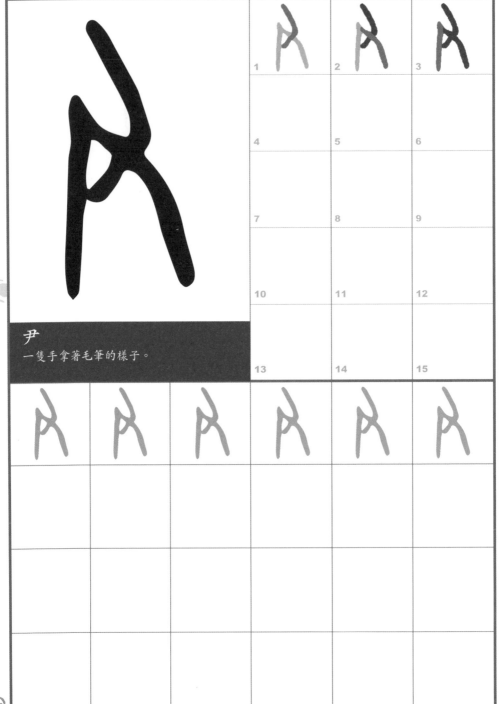

1	2	3
4	5	6
7	8	9
10	11	12
13	14	15

尹
一隻手拿著毛筆的樣子。

聿
一隻手拿著毛筆的樣子。

1
2
3
4
5
6
7
8
9
10
11
12
13
14
15

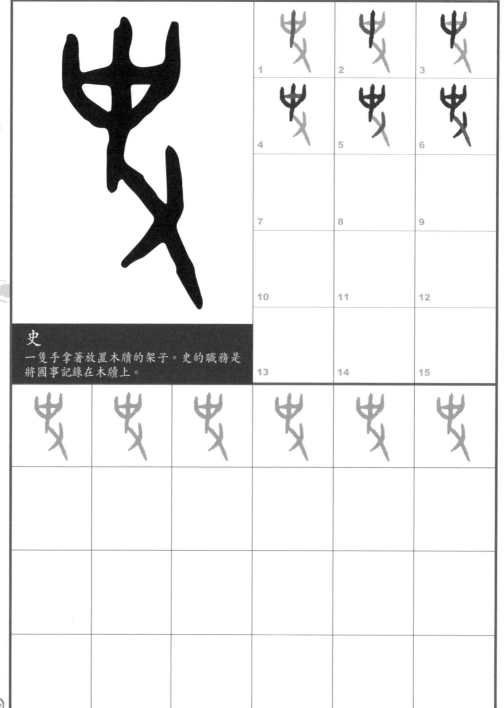

1	2	3
4	5	6
7	8	9
10	11	12

史

一隻手拿著放置木牘的架子。史的職務是
將國事記錄在木牘上。

13	14	15

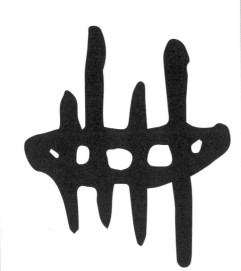

冊

使用繩索將很多根竹簡編綴成一篇簡冊。

1

2

3

4

5

6

7

8

9

10

11

12

13

14

15

1	2	3
4	5	6
7	8	9
10	11	12
13	14	15

祝

一人跪拜於祖先神位的（示）之前，或張
口祈禱，或伸手祈禱。

3

日常生活：食與衣

食、禾、來、年、季、米、肉、多、即、
既、皿、豆、酒、壺

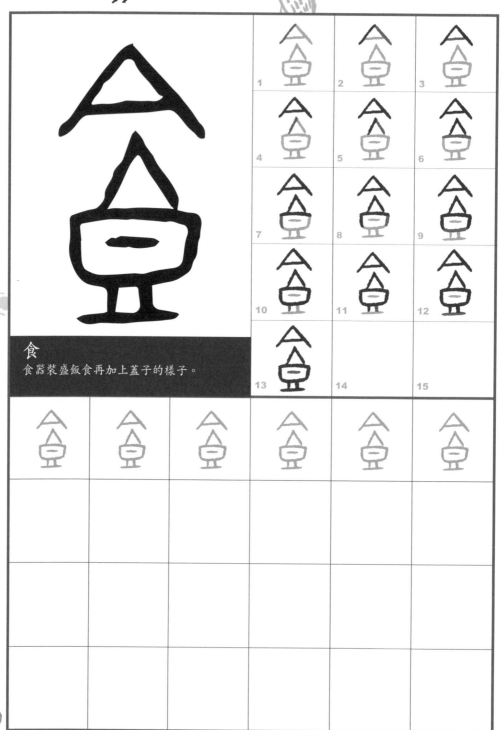

食
食器裝盛飯食再加上蓋子的樣子。

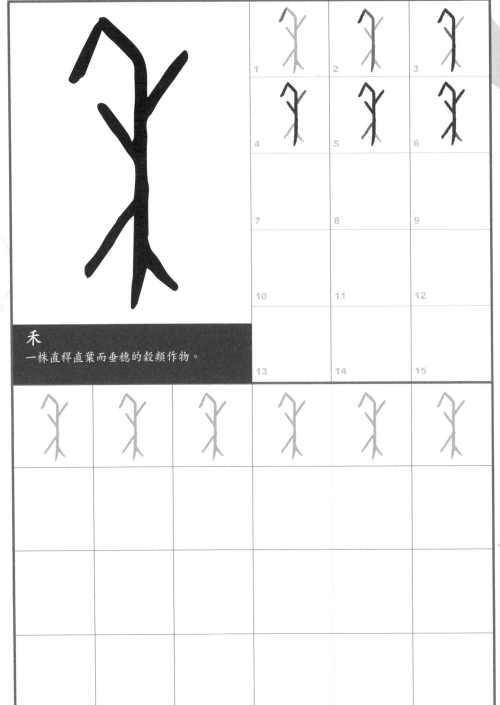

禾
一株直稈直葉而垂穗的穀類作物。

來

一株直稈及對稱垂葉的穀類作物。

年 形1

一個人頭上頂著一綑收割的禾束。穀物每收割一次就代表一年過去了。

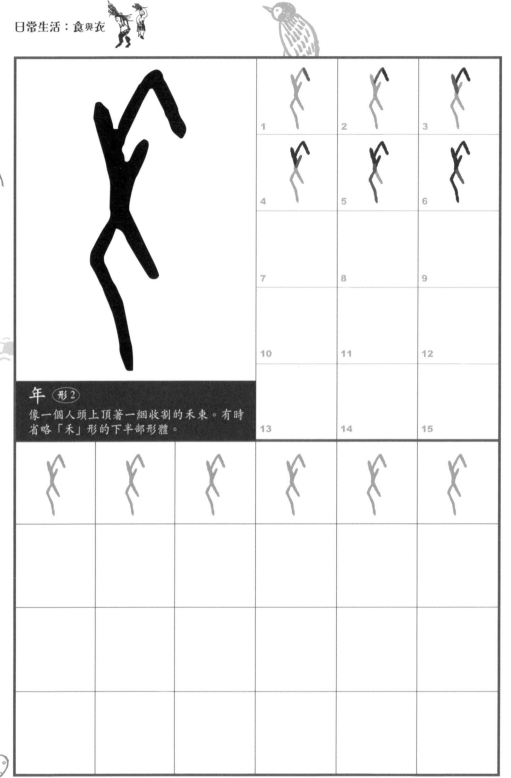

年 形2

像一個人頭上頂著一綑收割的禾束。有時省略「禾」形的下半部形體。

1	2	3
4	5	6
7	8	9
10	11	12
13	14	15

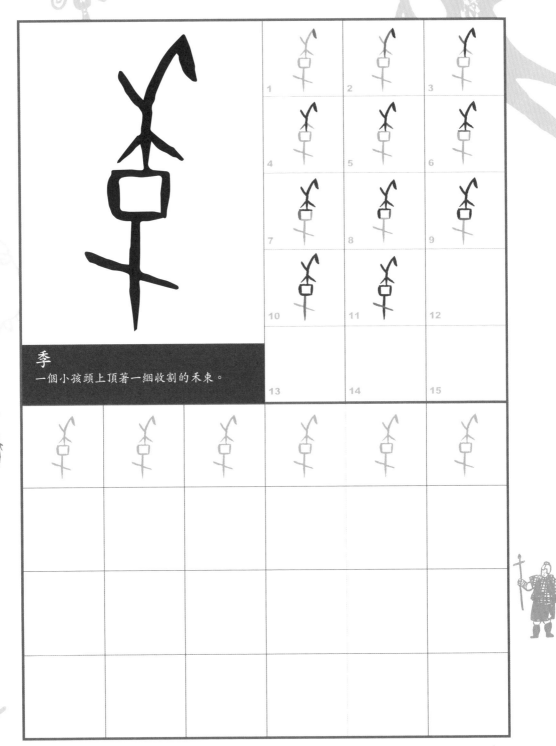

季
一個小孩頭上頂著一綑收割的禾束。

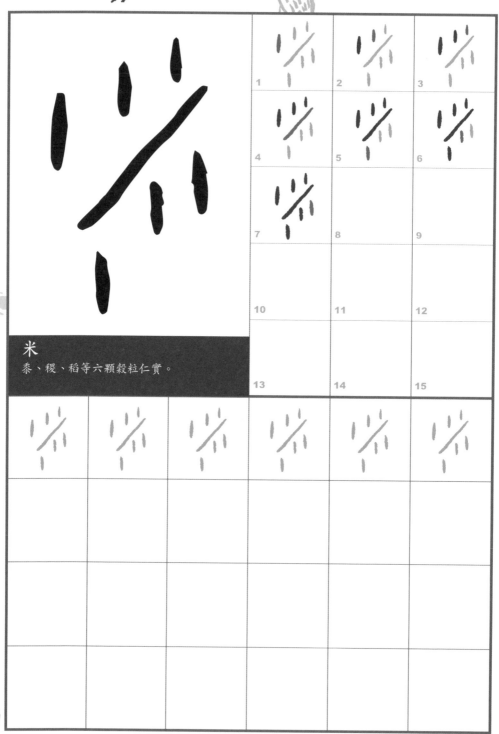

米

黍、稷、稻等六顆穀粒仁實。

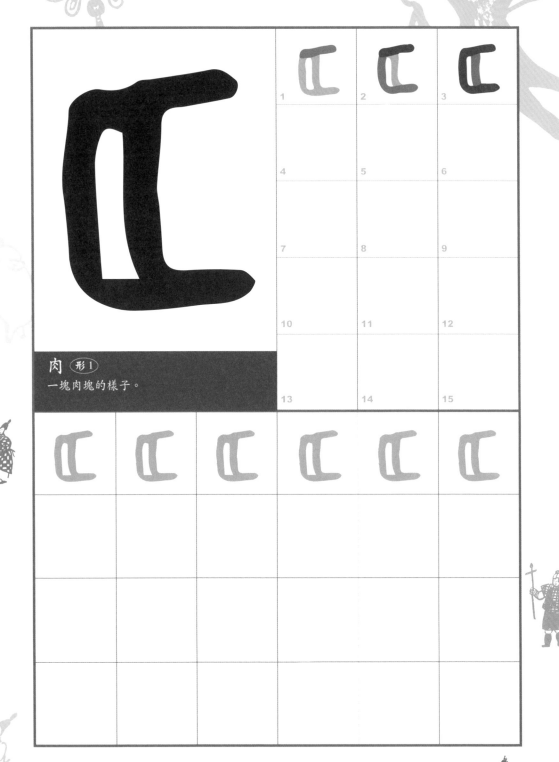

	1	2	3
	4	5	6
	7	8	9
	10	11	12
肉 形1 一塊肉塊的樣子。	13	14	15

D

1	2	3
4	5	6
7	8	9
10	11	12
13	14	15

肉 形2

一塊肉塊的樣子。

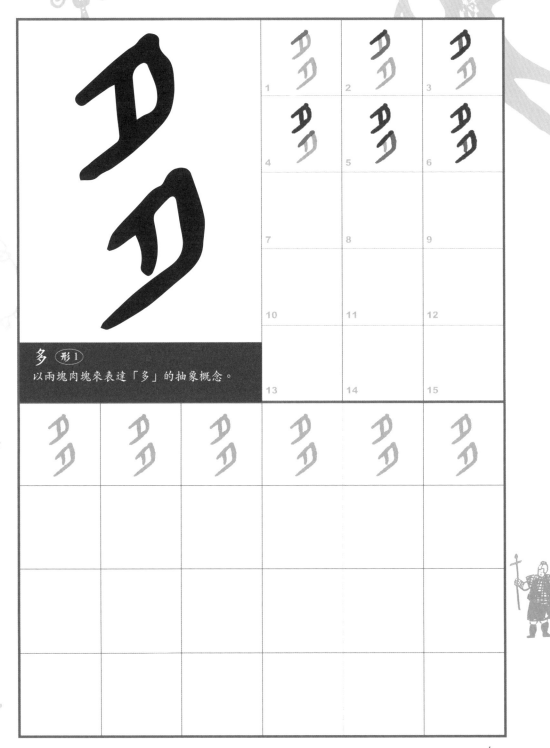

多 形1

以兩塊肉塊來表達「多」的抽象概念。

1	2	3
4	5	6
7	8	9
10	11	12
13	14	15

多 形2

以兩塊肉塊來表達「多」的抽象概念。

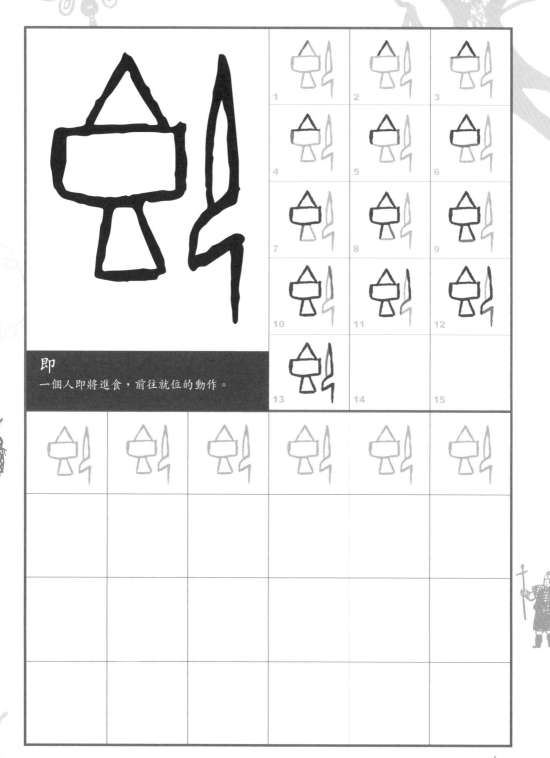

即
一個人即將進食，前往就位的動作。

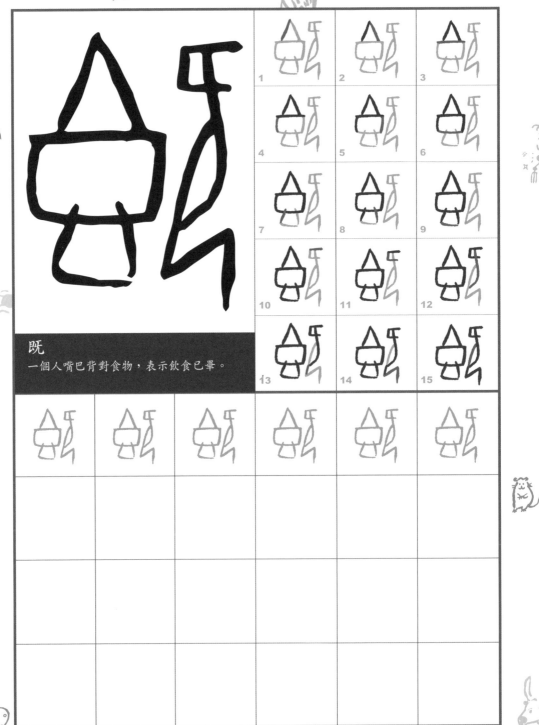

既
一個人嘴巴背對食物，表示飲食已畢。

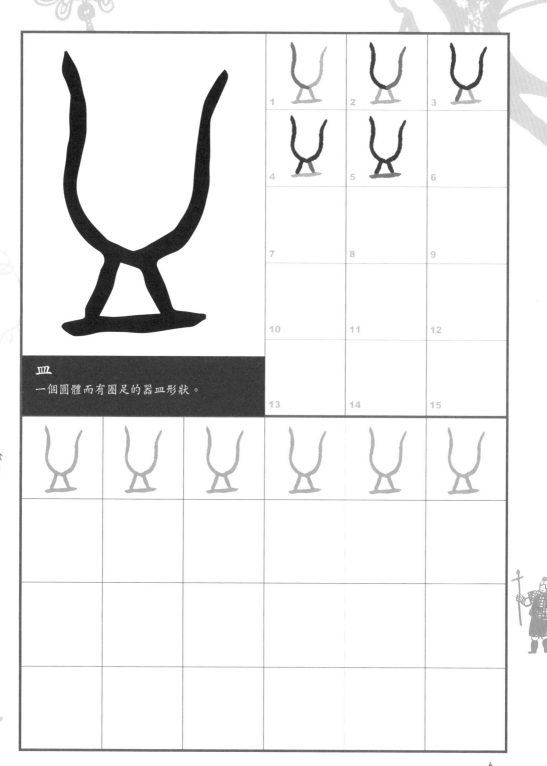

皿

一個圓體而有圈足的器皿形狀。

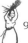

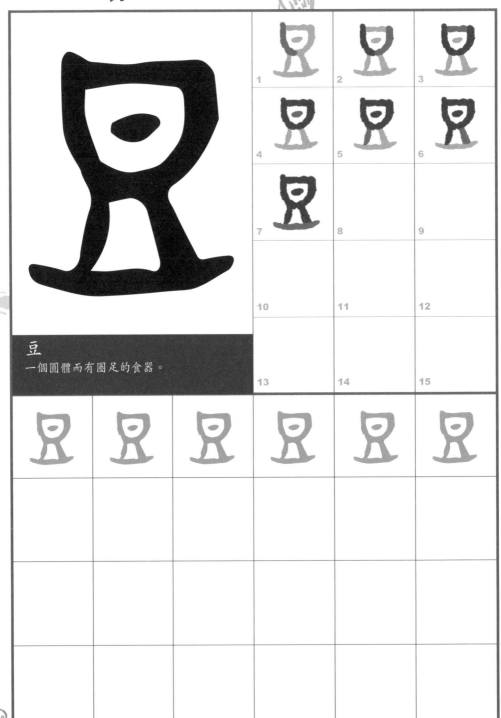

豆
一個圓體而有圈足的食器。

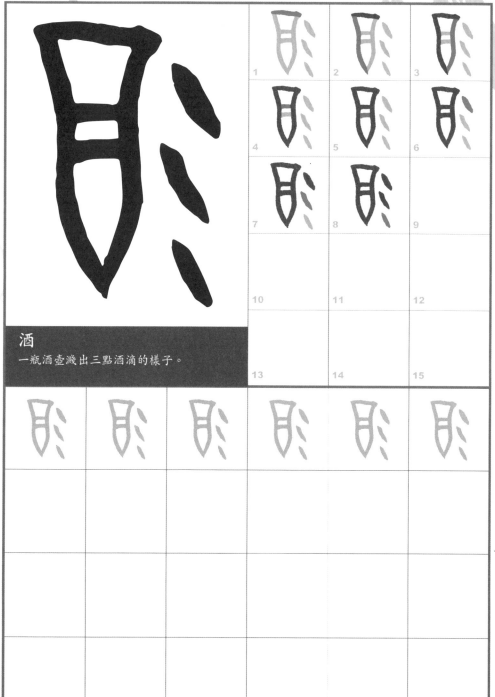

酒
一瓶酒壺溅出三點酒滴的樣子。

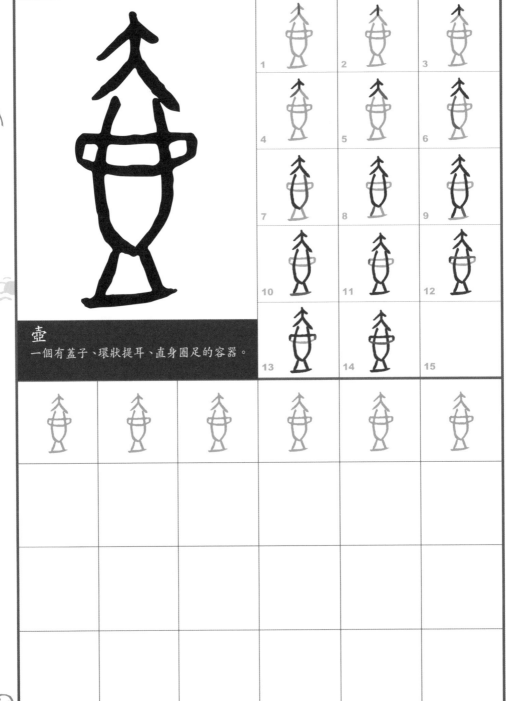

壺
一個有蓋子、環狀提耳、直身圈足的容器。

4

日常生活：住與行

丘、井、邑、昔、阜、陟、降、出、戶、
門、囧、明、宿、广、步、止、行、涉、
舟、登、得

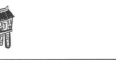

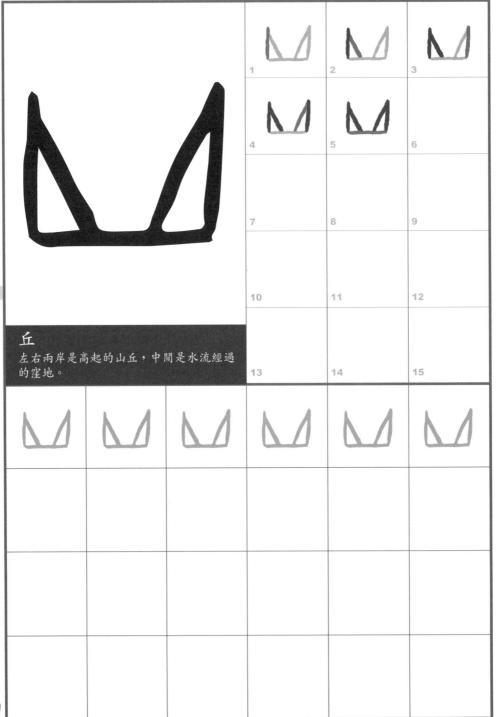

1	2	3
4	5	6
7	8	9
10	11	12
13	14	15

丘

左右兩岸是高起的山丘，中間是水流經過的窪地。

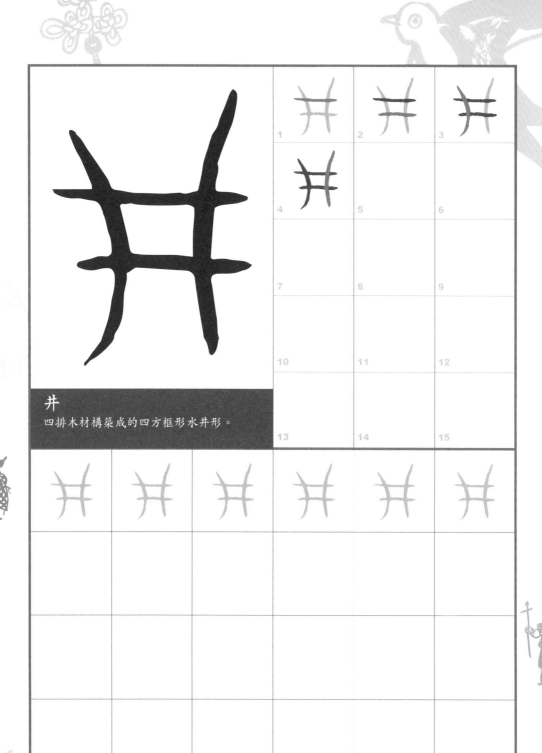

井
四排木材構築成的四方框形水井形。

邑

表示人在一定範圍內的戶內生活；這個範圍指的是村邑，而不是工作的田野。

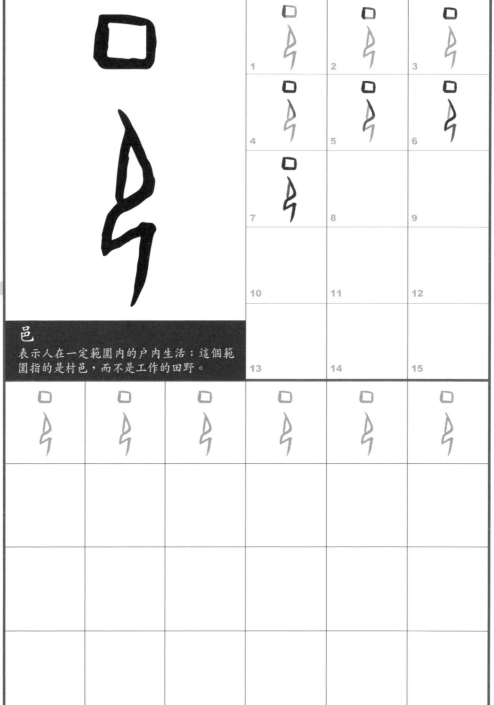

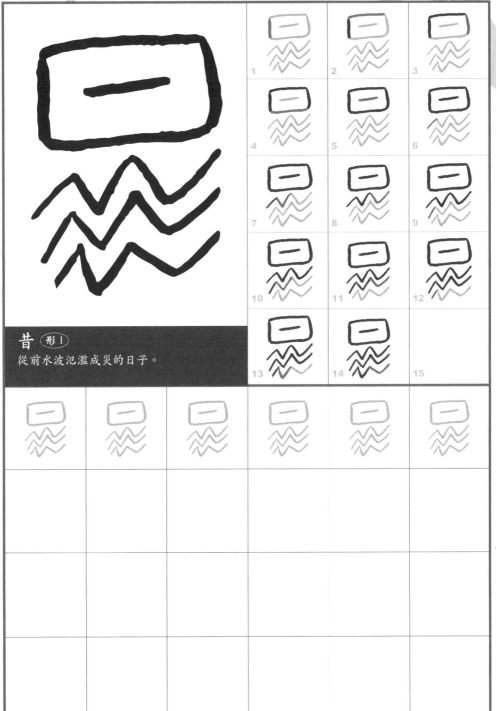

昔 形1
從前水波氾濫成災的日子。

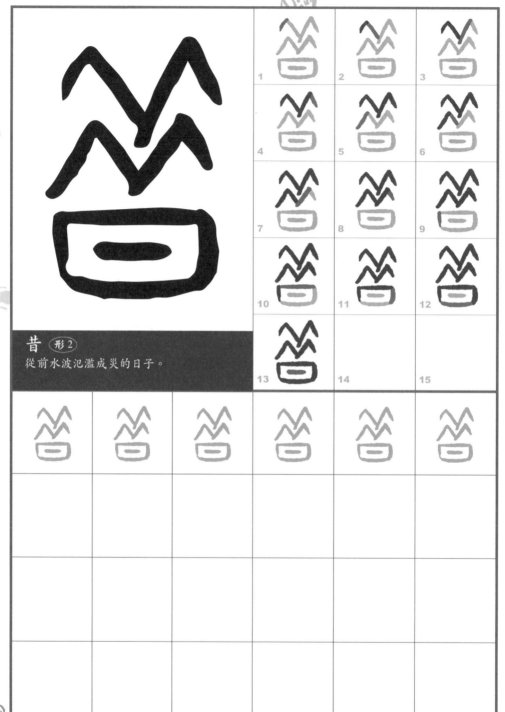

昔 形2

從前水波氾濫成災的日子。

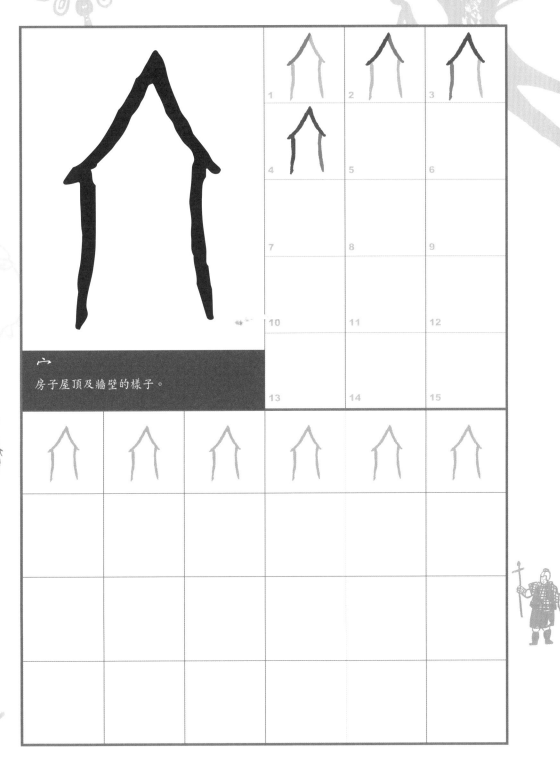

宀

房子屋頂及牆壁的樣子。

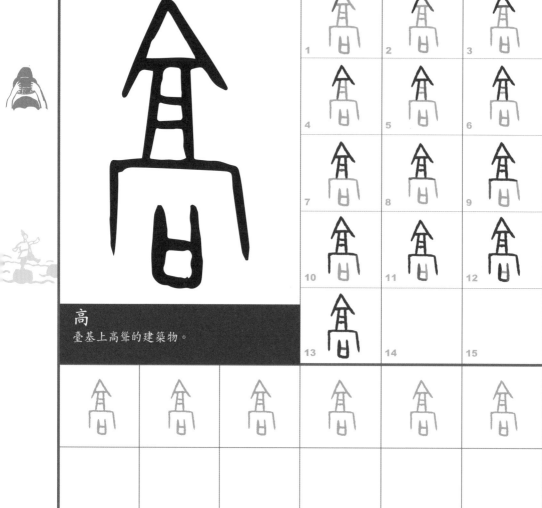

高
臺基上高聳的建築物。

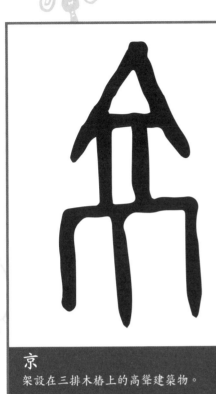

京
架設在三排木樁上的高聳建築物。

111

1	**2**	**3**
4	**5**	**6**
7	**8**	**9**
10	**11**	**12**
13	**14**	**15**

阜
一根木頭上砍出一道道三角形腳坎的梯
子。

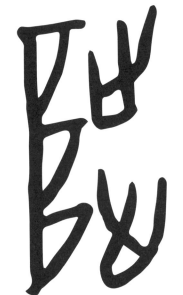

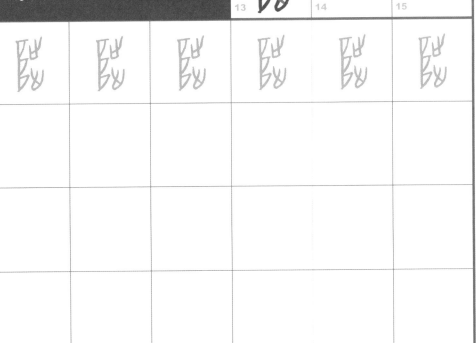

陟

兩隻腳前後爬上樓梯的樣子。

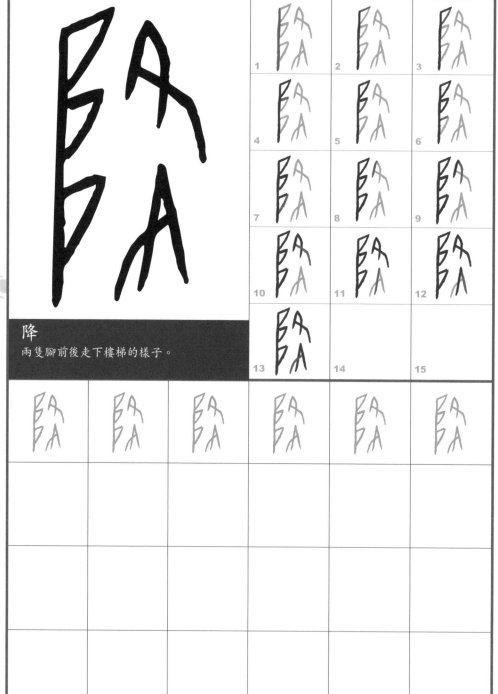

降
兩隻腳前後走下樓梯的樣子。

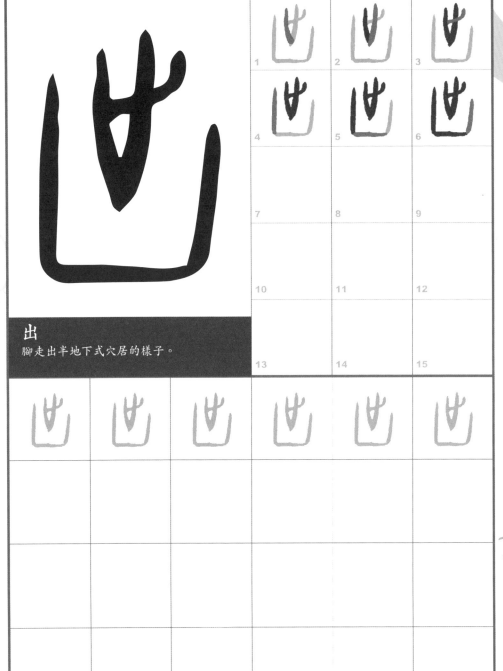

出

腳走出半地下式穴居的樣子。

1	2	3
4	5	6
7	8	9
10	11	12
13	14	15

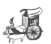

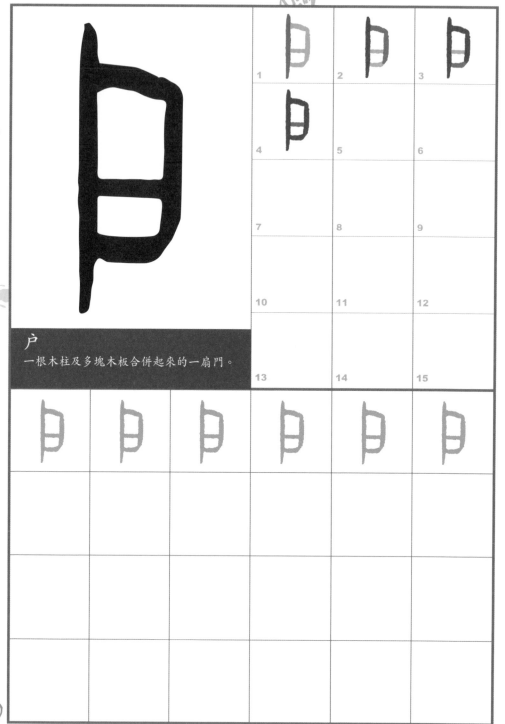

1	2	3
4	5	6
7	8	9
10	11	12
13	14	15

戶
一根木柱及多塊木板合併起來的一扇門。

門
兩根木柱各裝有一面由多塊木板組合的戶。

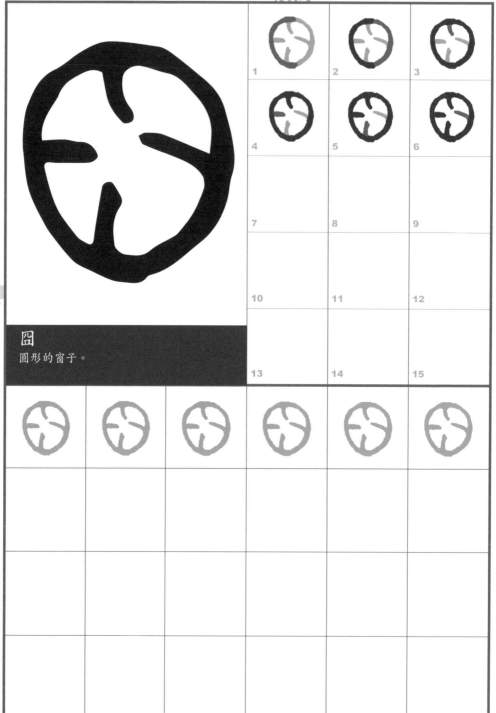

囧
圓形的窗子。

1	2	3
4	5	6
7	8	9
10	11	12
13	14	15

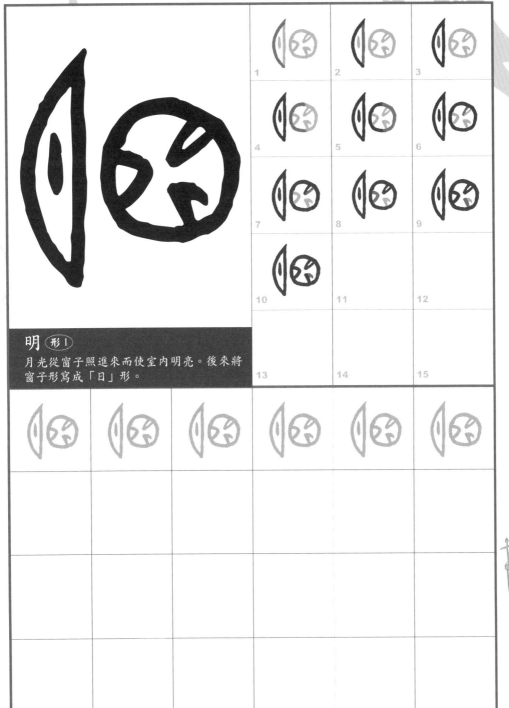

明 形 1

月光從窗子照進來而使室內明亮。後來將
窗子形寫成「日」形。

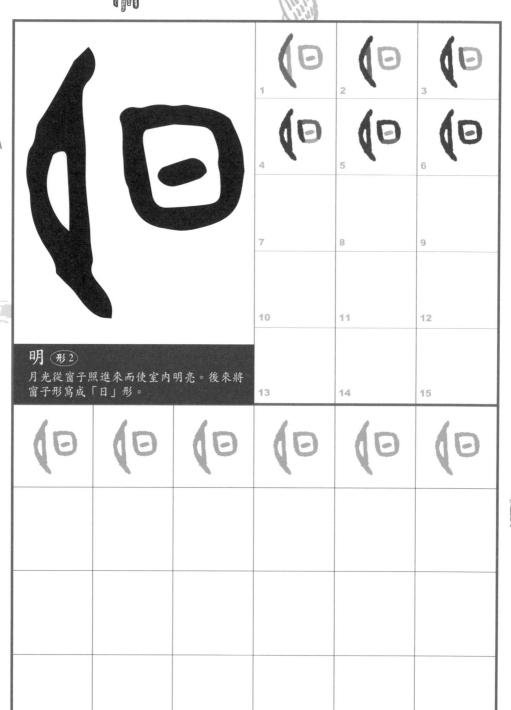

明 形2

月光從窗子照進來而使室內明亮。後來將窗子形寫成「日」形。

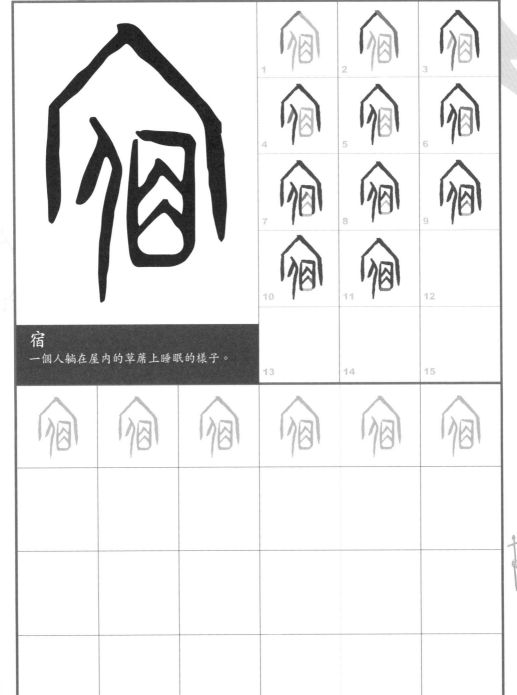

宿
一個人躺在屋內的草蓆上睡眠的樣子。

1	2	3
4	5	6
7	8	9
10	11	12
13	14	15

疒

一個人躺在有支腳的床上，身上還流著汗
或流著血的樣子。

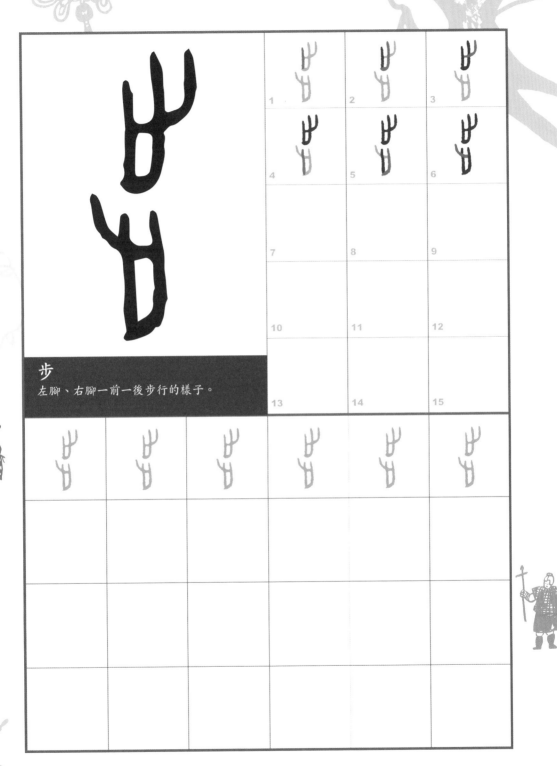

步
左腳、右腳一前一後步行的樣子。

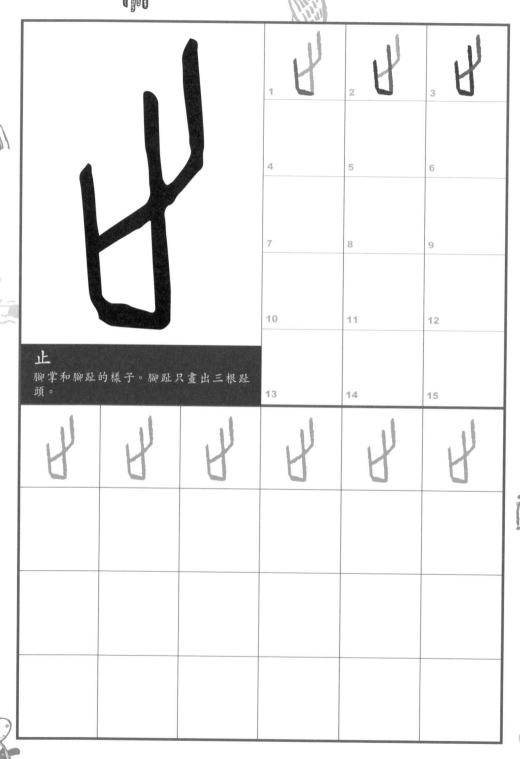

止

腳掌和腳趾的樣子。腳趾只畫出三根趾
頭。

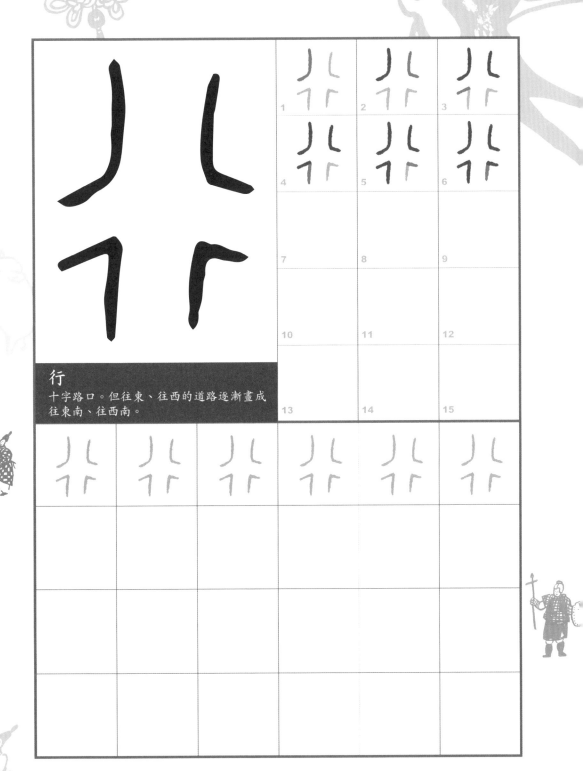

行

十字路口。但往東、往西的道路逐漸畫成
往東南、往西南。

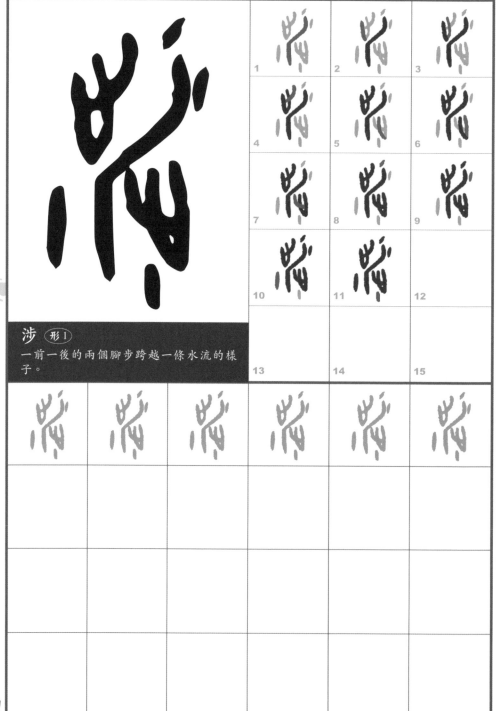

涉 形1

一前一後的兩個腳步跨越一條水流的樣子。

1	2	3
4	5	6
7	8	9
10	11	12
13	14	15

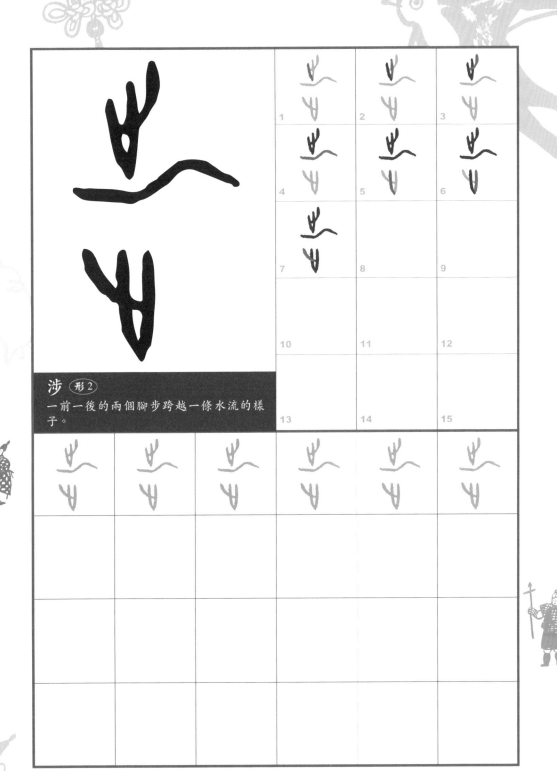

涉 形2
一前一後的兩個腳步跨越一條水流的樣子。

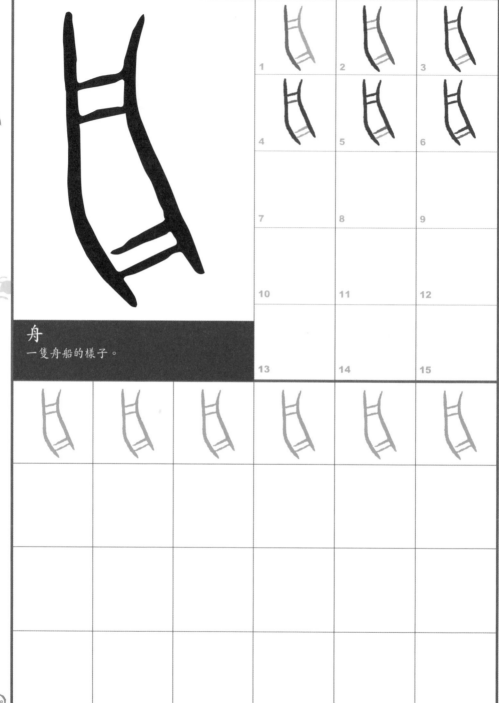

1	2	3
4	5	6
7	8	9
10	11	12
13	14	15

舟
一隻舟船的樣子。

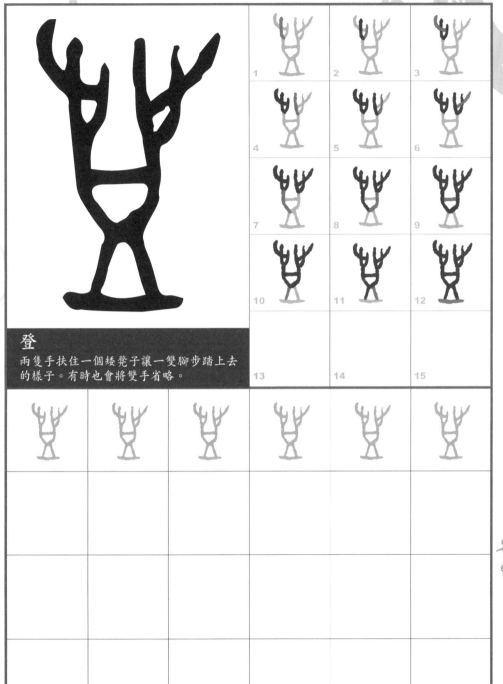

登

兩隻手扶住一個矮凳子讓一雙腳步踏上去的樣子。有時也會將雙手省略。

1	2	3
4	5	6
7	8	9
10	11	12
13	14	15

得

一隻手在行路上撿到一枚海貝，大有所得的意思。

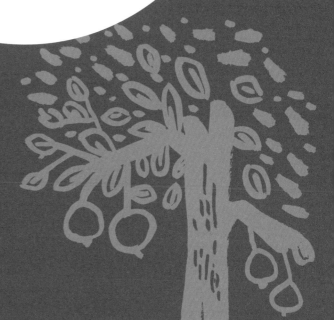

5

器物製造

聖、聽、藝、田、叻、周、倉、磬、玉、
角、其、折、析、帛、吉、貝

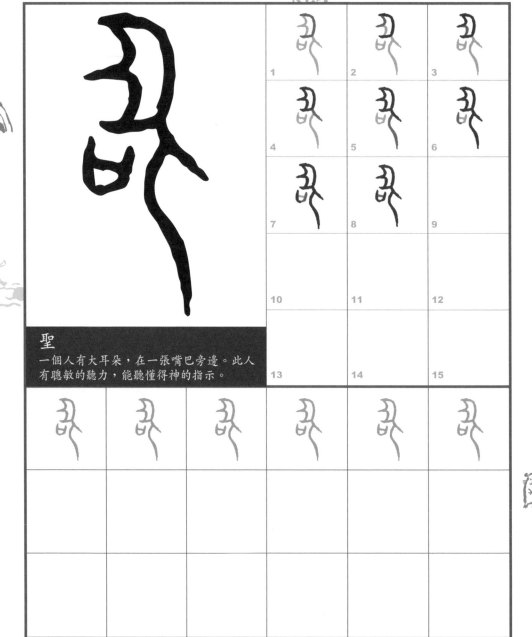

1	2	3
4	5	6
7	8	9
10	11	12

聖

一個人有大耳朵，在一張嘴巴旁邊。此人有聰敏的聽力，能聽懂得神的指示。

13	14	15

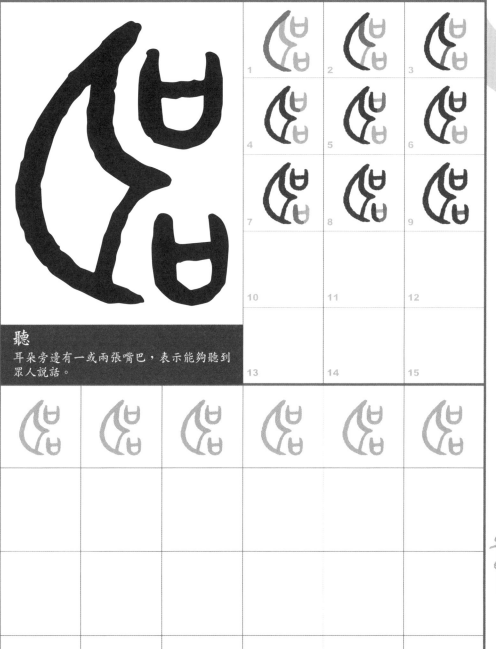

聽
耳朵旁邊有一或兩張嘴巴，表示能夠聽到眾人說話。

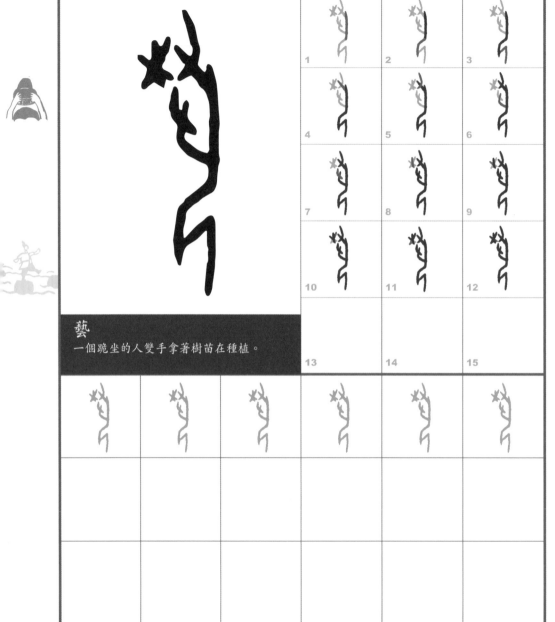

藝
一個跪坐的人雙手拿著樹苗在種植。

1	2	3
4	5	6
7	8	9
10	11	12
13	14	15

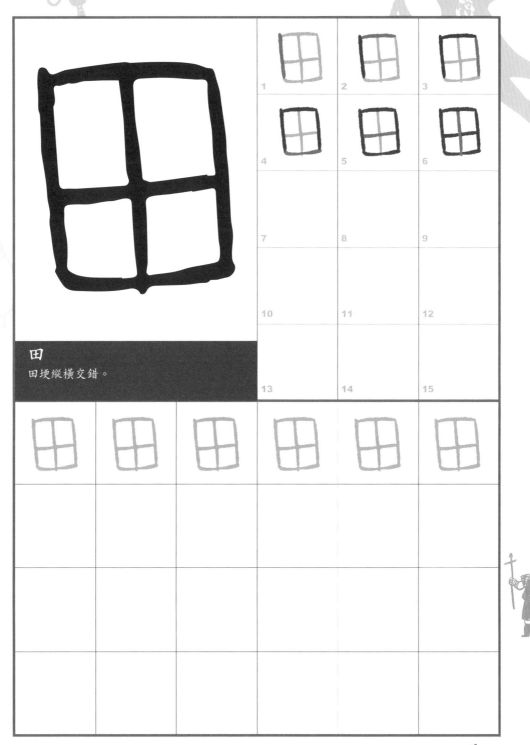

田

田埂縱橫交錯。

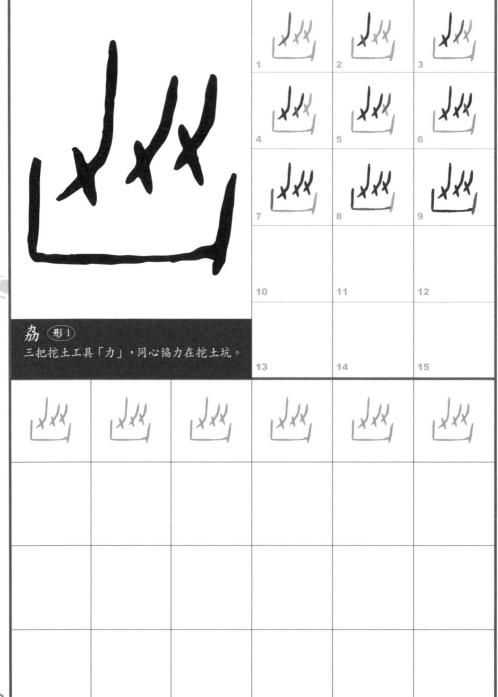

1	2	3
4	5	6
7	8	9
10	11	12
13	14	15

劦 形1

三把挖土工具「力」，同心協力在挖土坑。

1	2	3
4	5	6
7	8	9
10	11	12

劦 形2

三把挖土工具「力」，同心協力在挖土坑。

13	14	15

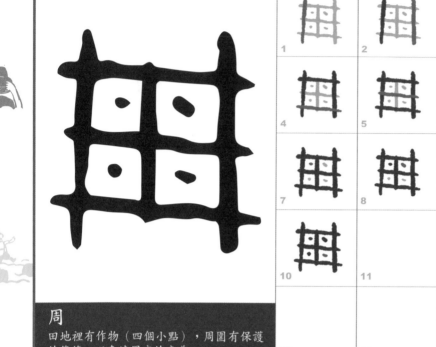

周

田地裡有作物（四個小點），周圍有保護
的籬笆，以表達周密的意義。

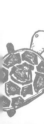

倉
有屋頂以及可以開啓窗戶的倉廩。

139

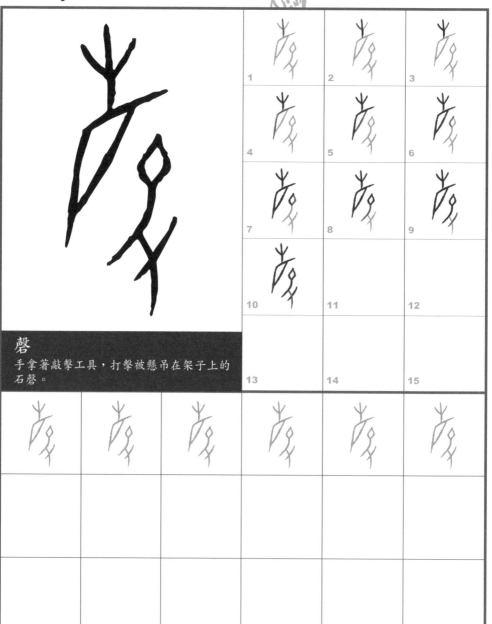

磬

手拿著敲擊工具，打擊被懸吊在架子上的
石磬。

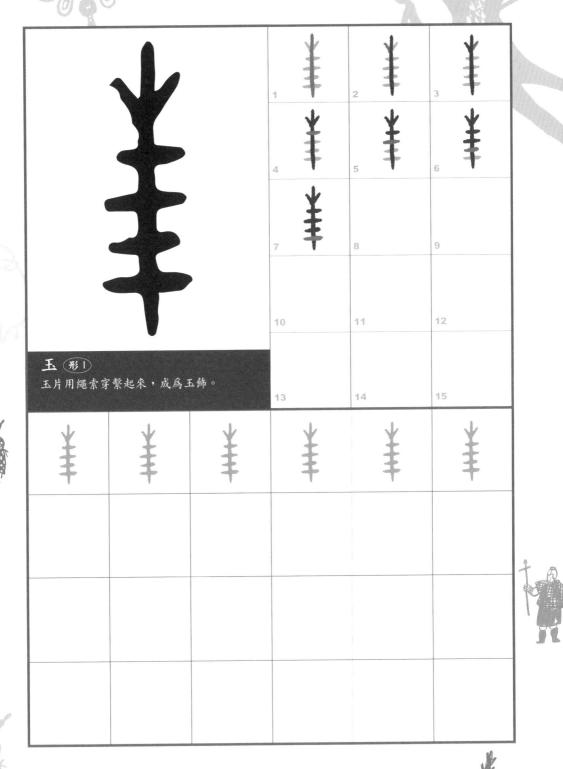

玉 形1

玉片用繩索穿繫起來，成為玉飾。

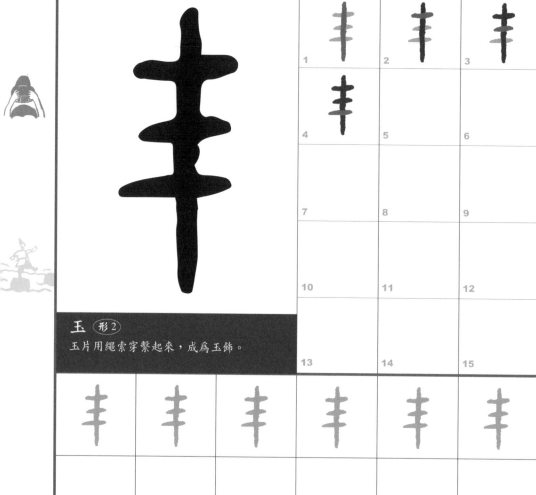

玉 (形2)

玉片用繩索穿繫起來，成爲玉飾。

1	2	3
4	5	6
7	8	9
10	11	12
13	14	15

142

角

上端尖銳、下端粗大的彎曲牛角，以及牛角外表的紋路。

 1

 2

 3

4

5

6

7

8

9

10

11

12

13

14

15

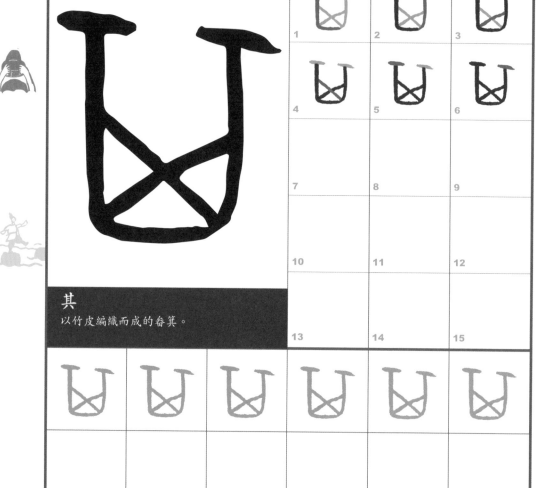

其

以竹皮編織而成的畚箕。

1	2	3
4	5	6
7	8	9
10	11	12
13	14	15

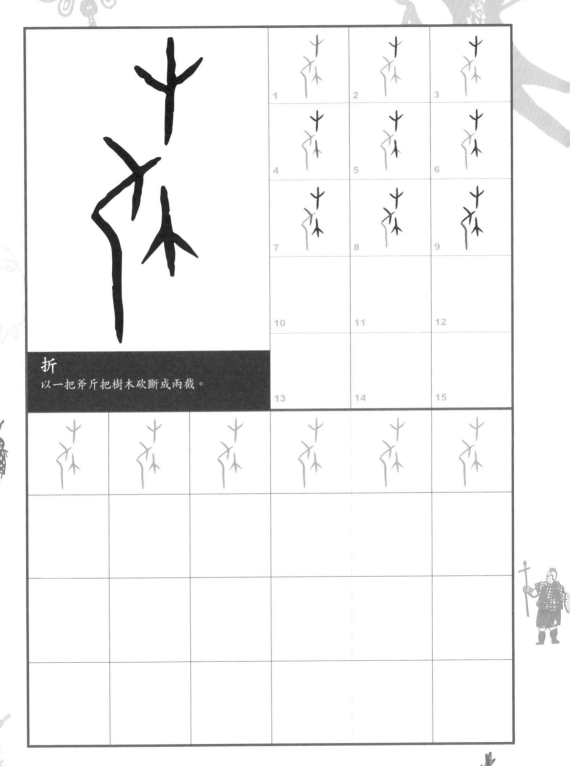

折
以一把斧斤把樹木砍斷成兩截。

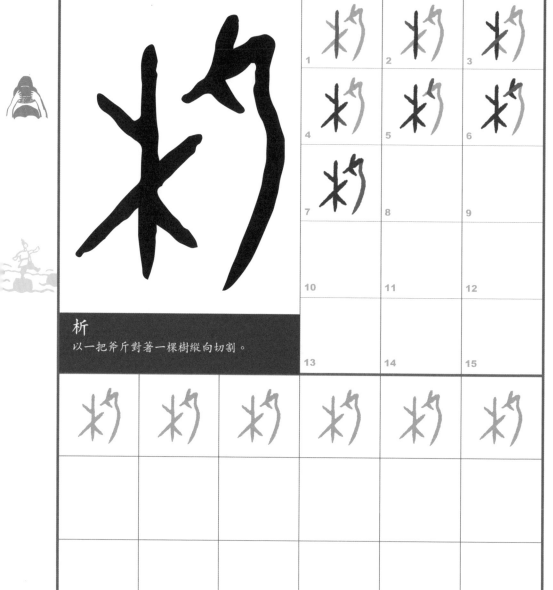

析
以一把斧斤對著一棵樹縱向切割。

1	2	3
4	5	6
7	8	9
10	11	12
13	14	15

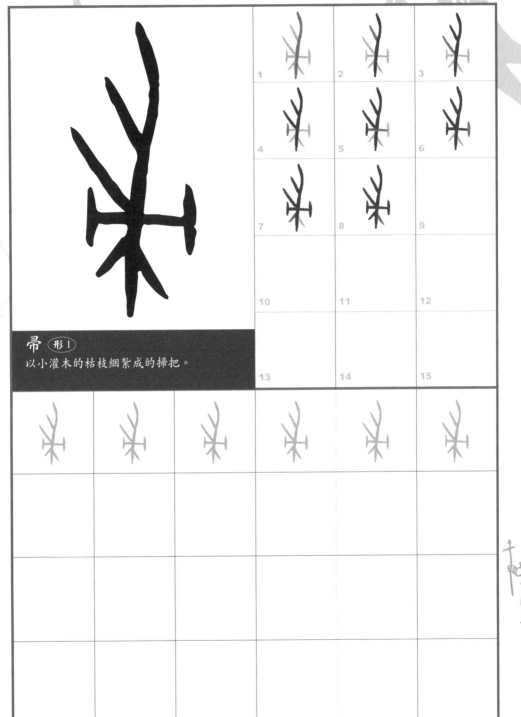

帚 形1
以小灌木的枯枝綑紮成的掃把。

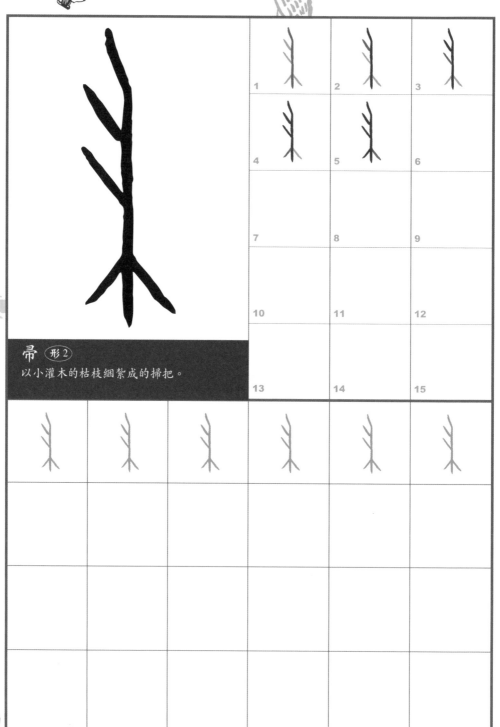

1	2	3
4	5	6
7	8	9
10	11	12
13	14	15

帚 形2

以小灌木的枯枝綑紮成的掃把。

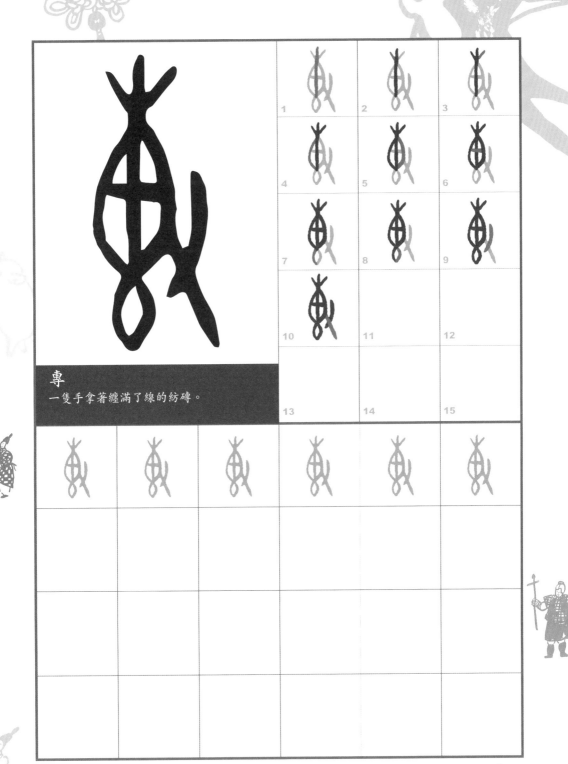

專
一隻手拿著纏滿了線的紡磚。

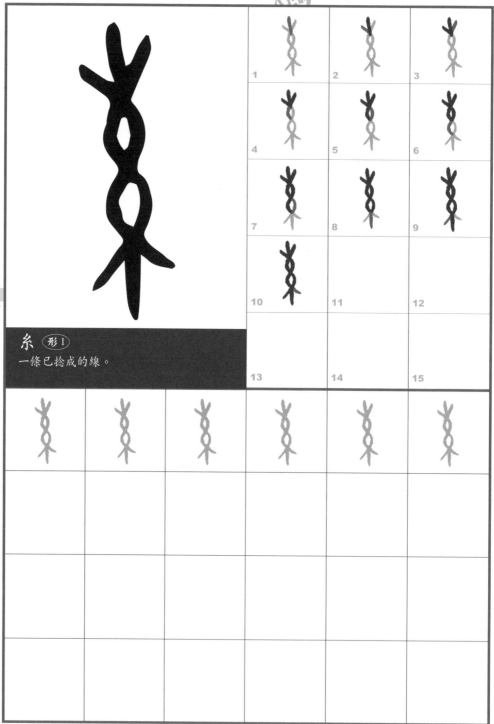

1	2	3
4	5	6
7	8	9
10	11	12
13	14	15

糸 形1
一條已捻成的線。

150

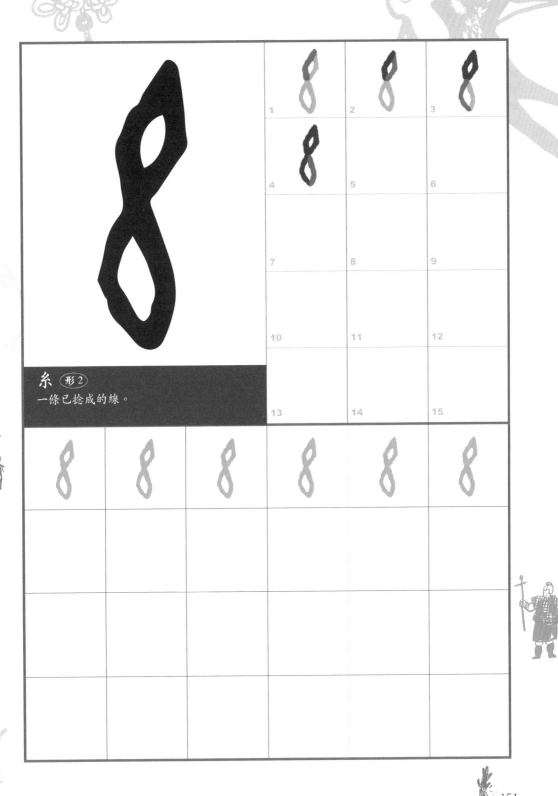

糸 形2

一條已捻成的線。

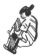

1	2	3
4	5	6
7	8	9
10	11	12
13	14	15

土 形1

上下尖小、中腰肥大的土堆形狀，一旁有水滴強調土可捏塑，燒結成形的價值。

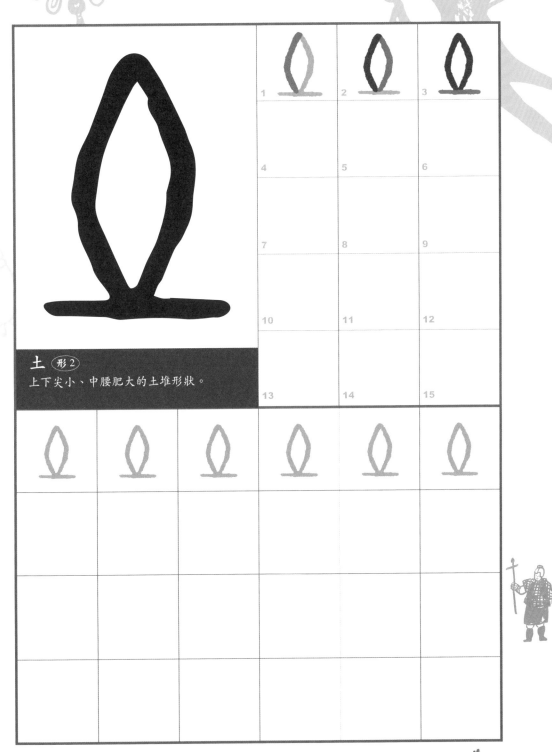

土 形2

上下尖小、中腰肥大的土堆形狀。

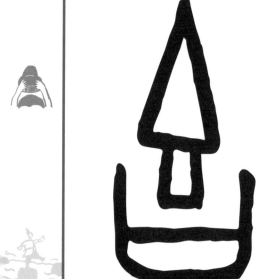

1	2	3
4	5	6
7	8	9
10	11	12
13	14	15

吉

鑄造青銅器時澆鑄的澆口，且陶範放置在深坑中，已可以鑄造出良好的青銅器。

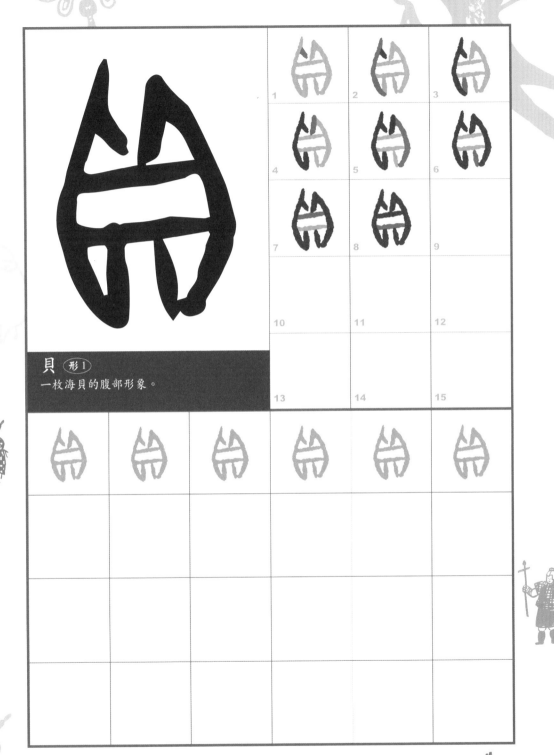

1	2	3
4	5	6
7	8	9
10	11	12
13	14	15

貝 形1
一枚海貝的腹部形象。

器物製造

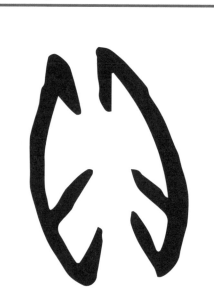

貝 形2

一枚海貝的腹部形象。

1	2	3
4	5	6
7	8	9
10	11	12
13	14	15

156

6

人生歷程與信仰

生、孕、身、毓、好、子、乳、保、老、
安、祖（且）、妣（匕）、母、文、示、
宗、鬼、祭、沉、河、占

1	2	3
4	5	6
7	8	9
10	11	12
13	14	15

生
地上長出一株青草。

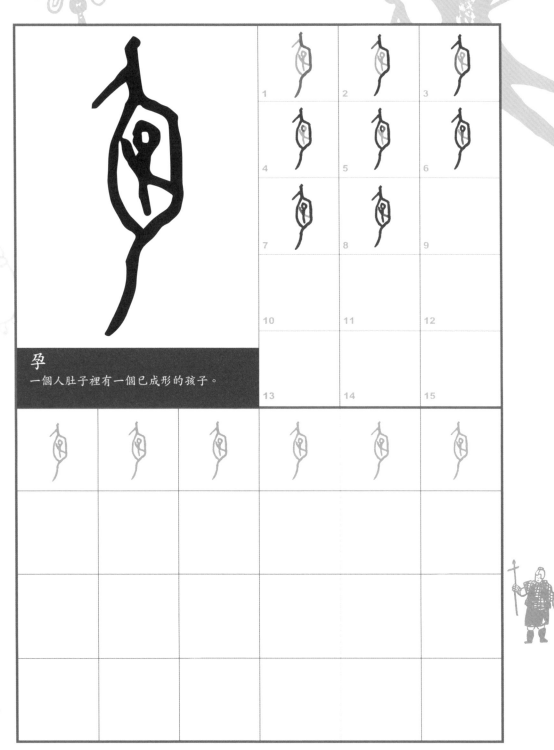

孕
一個人肚子裡有一個巳成形的孩子。

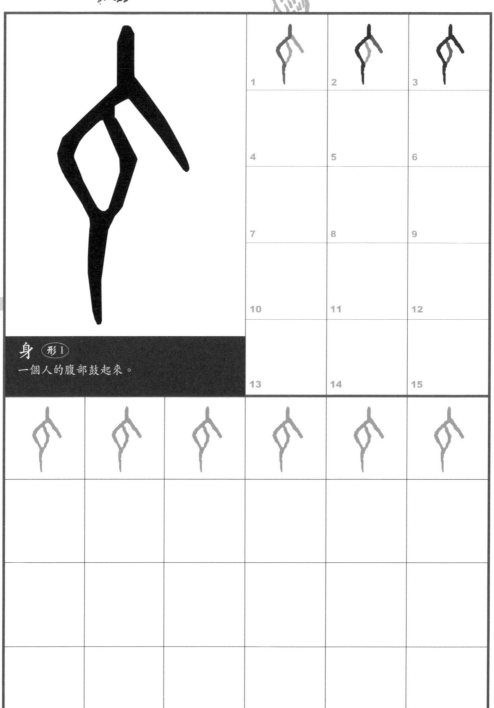

1	2	3
4	5	6
7	8	9
10	11	12
13	14	15

身 形1
一個人的腹部鼓起來。

身 *形*2

一個人的腹部鼓起來。

1	2	3
4	5	6
7	8	9
10	11	12
13	14	15

毓 形1

婦女生產時，已產下小孩且四周伴隨著羊水的樣子。

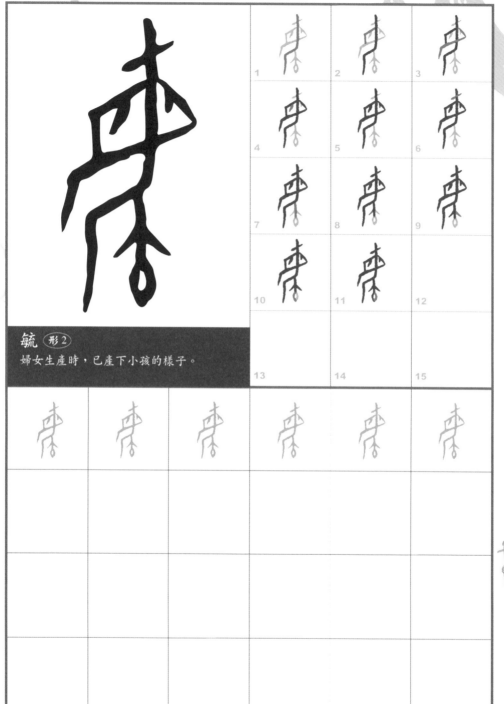

毓 (形2)

婦女生產時，已產下小孩的樣子。

1	2	3
4	5	6
7	8	9
10	11	12
13	14	15

毓 形3

婦女生產時,已產下小孩的樣子。

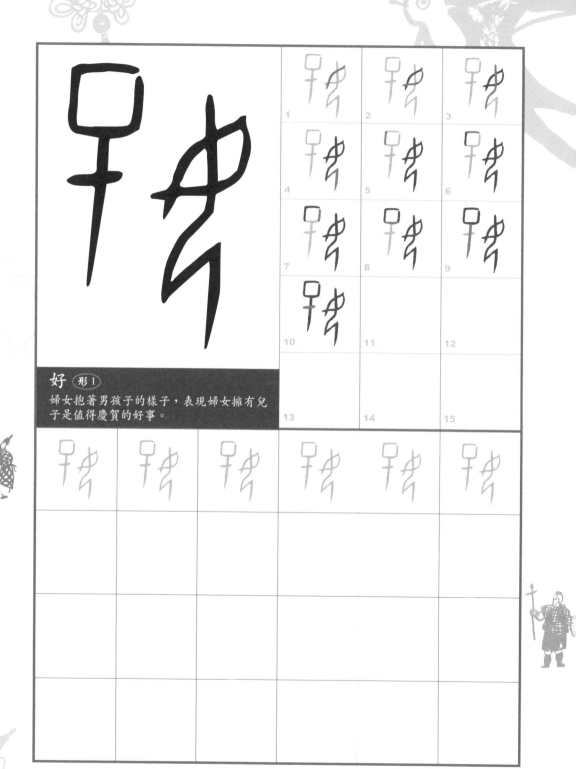

好 形1

婦女抱著男孩子的樣子，表現婦女擁有兒子是值得慶賀的好事。

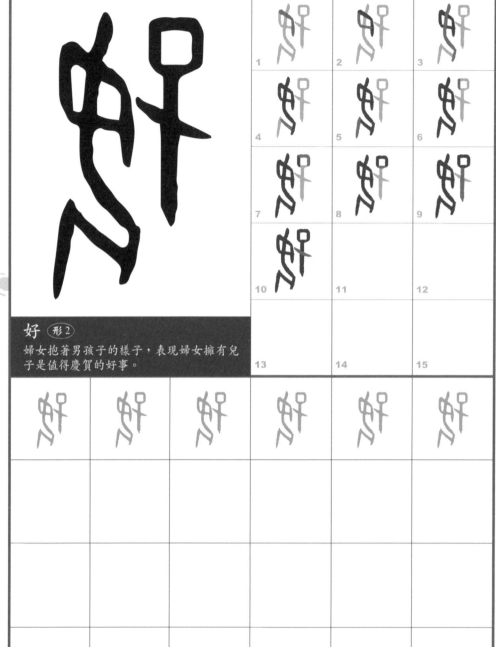

1	2	3
4	5	6
7	8	9
10	11	12
13	14	15

好 形2

婦女抱著男孩子的樣子，表現婦女擁有兒子是值得慶賀的好事。

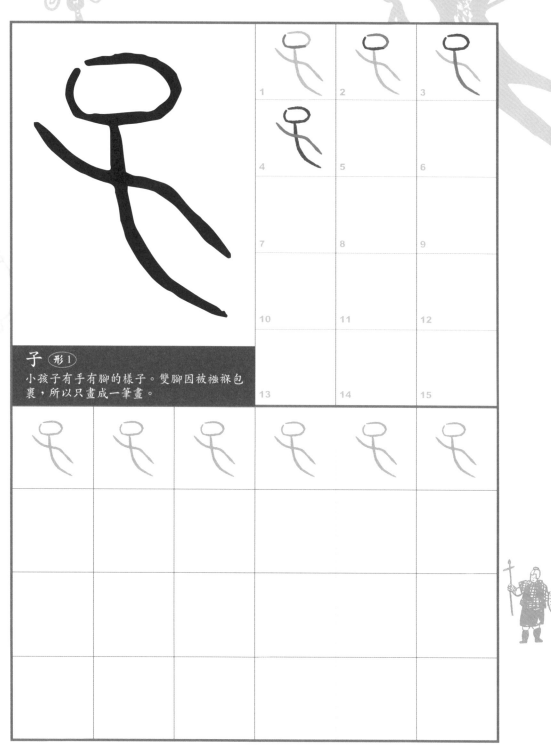

子 （形1）

小孩子有手有腳的樣子。雙腳因被襁褓包裹，所以只畫成一筆畫。

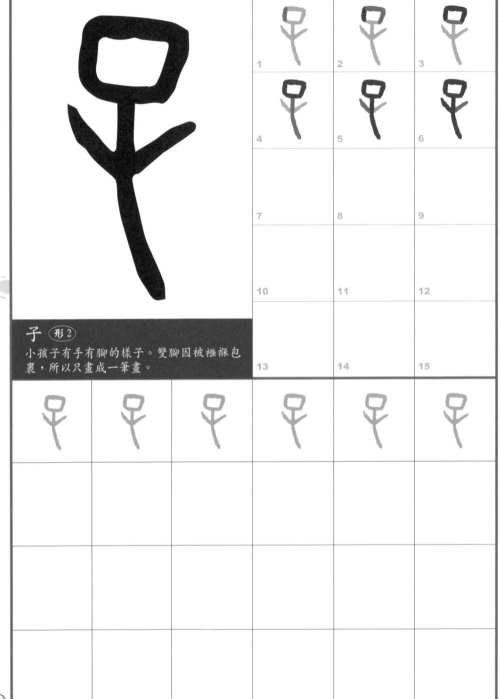

1	2	3
4	5	6
7	8	9
10	11	12
13	14	15

子 形2

小孩子有手有腳的樣子。雙腳因被襁褓包裹，所以只畫成一筆畫。

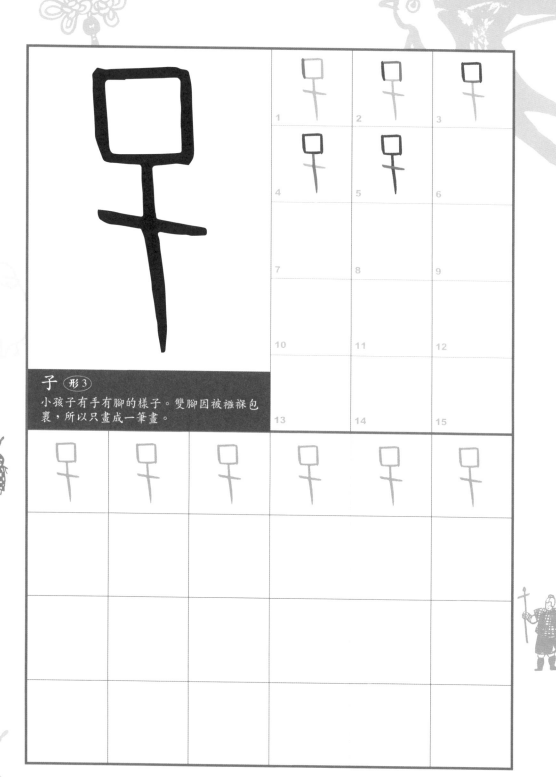

子 形3

小孩子有手有腳的樣子。雙腳因被襁褓包裹，所以只畫成一筆畫。

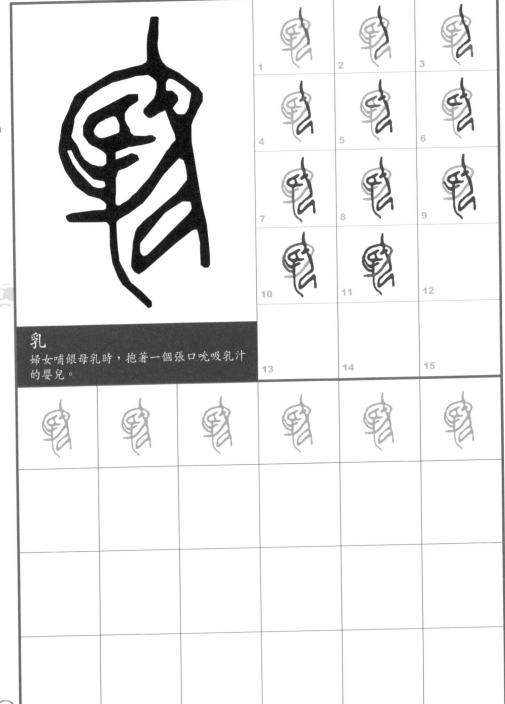

1	2	3
4	5	6
7	8	9
10	11	12
13	14	15

乳

婦女哺餵母乳時，抱著一個張口吮吸乳汁的嬰兒。

保 形1

一個人伸手往後，把小孩背在背後。

1	2	3
4	5	6
7	8	9
10	11	12
13	14	15

保 形2

一個人把小孩背在背後。

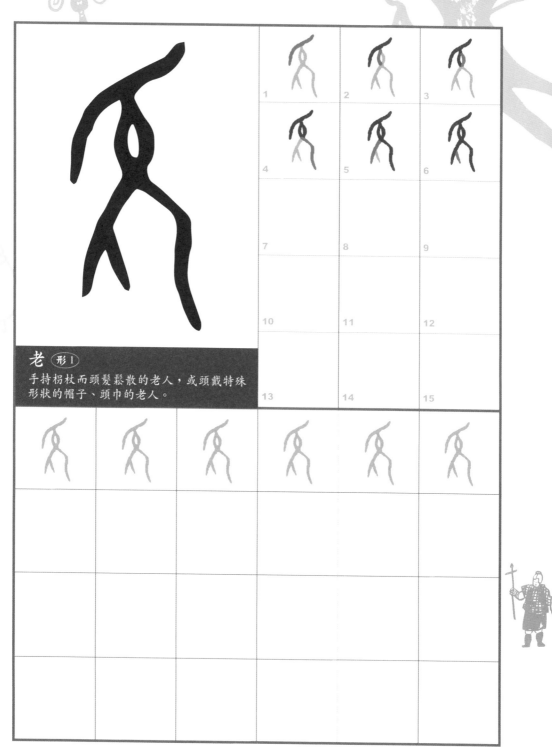

老 形1

手持枴杖而頭髮鬆散的老人，或頭戴特殊
形狀的帽子、頭巾的老人。

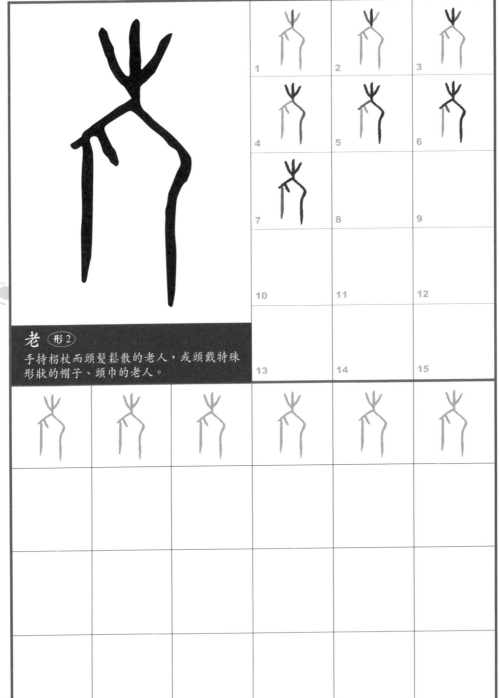

老 形2
手持枴杖而頭髮鬆散的老人，或頭戴特殊形狀的帽子、頭巾的老人。

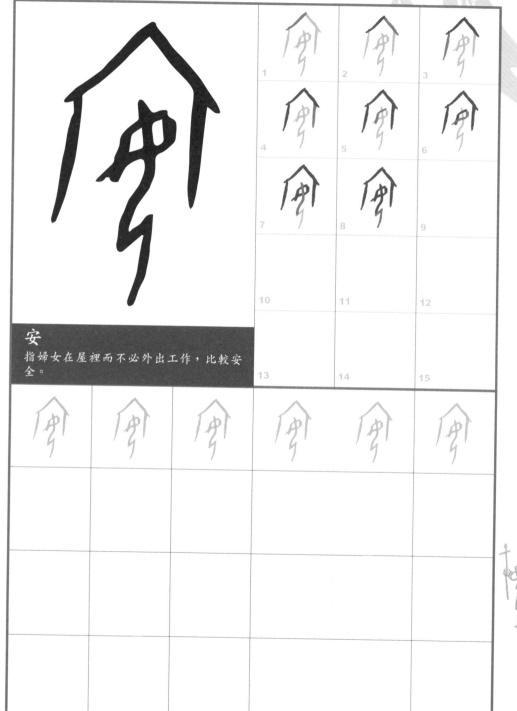

安

指婦女在屋裡而不必外出工作，比較安全。

1	2	3
4	5	6
7	8	9
10	11	12
13	14	15

祖（且）

男性的生殖器形狀。

	1	2	3
	4	5	6
	7	8	9
	10	11	12

妣（匕）

一把湯匙的形狀。因婦女用湯匙服務家人
飲食，所以用「匕」代表女性祖先。

13	14	15

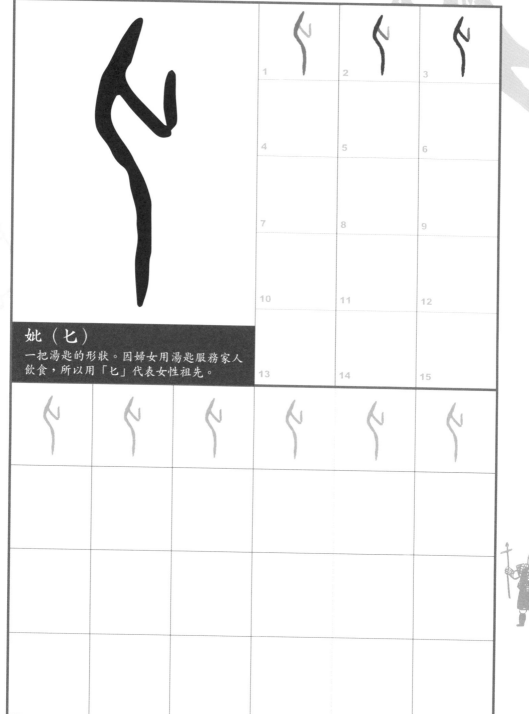

1	2	3
4	5	6
7	8	9
10	11	12
13	14	15

母 形1

雨手交叉安放在膝上跪坐的婦女。

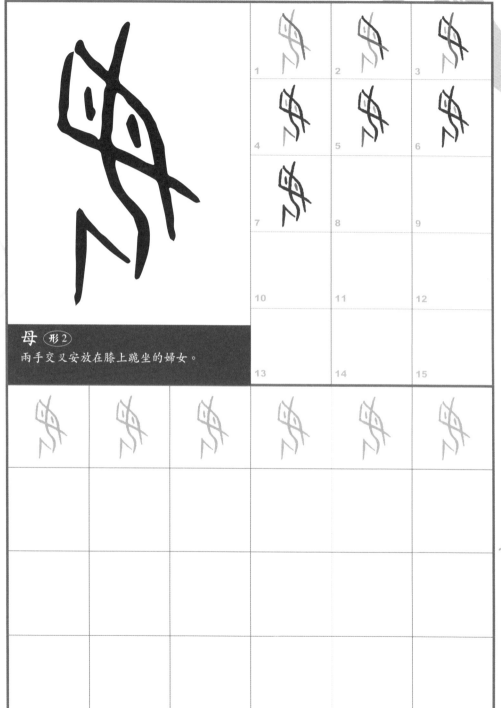

母 形2

雨手交叉安放在膝上跪坐的婦女。

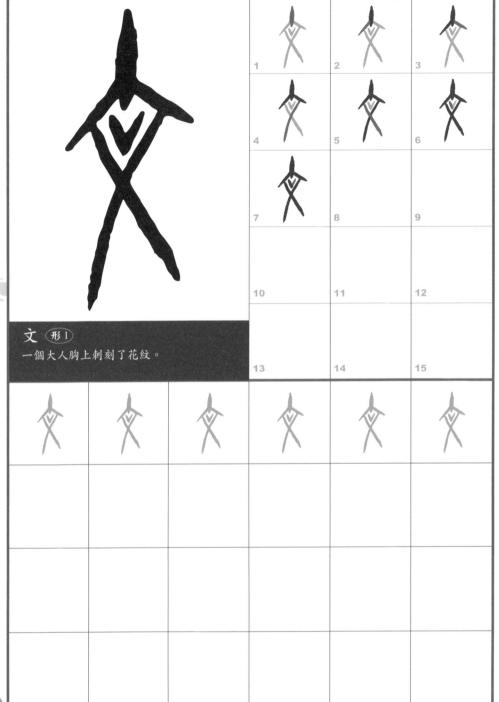

1	2	3
4	5	6
7	8	9
10	11	12
13	14	15

文 形1

一個大人胸上刺刻了花紋。

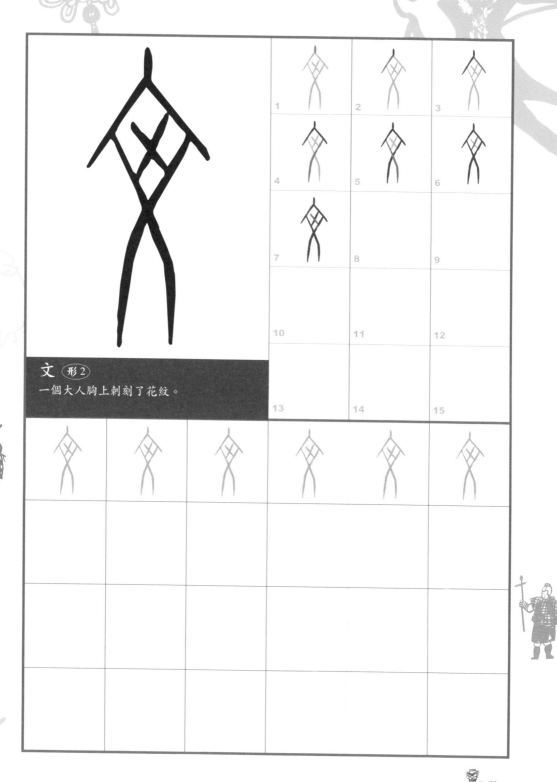

文 形2

一個大人胸上刺刻了花紋。

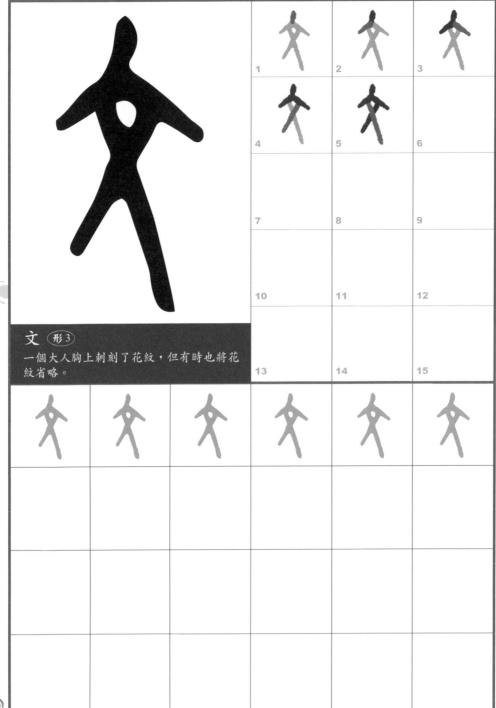

1	2	3
4	5	6
7	8	9
10	11	12
13	14	15

文 形3

一個大人胸上刺刻了花紋，但有時也將花
紋省略。

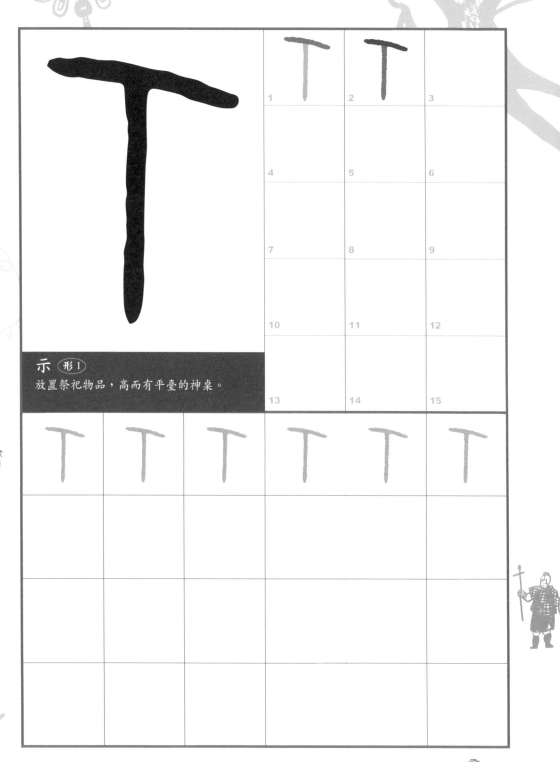

示 形1

放置祭祀物品，高而有平臺的神桌。

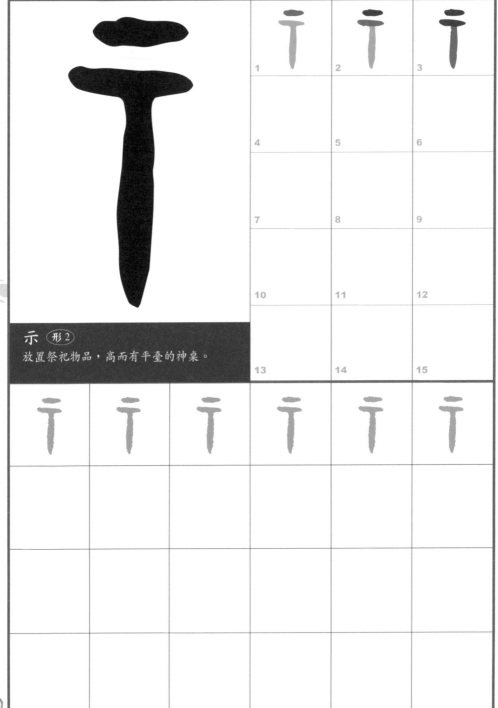

示 形2

放置祭祀物品，高而有平臺的神桌。

1	2	3
4	5	6
7	8	9
10	11	12
13	14	15

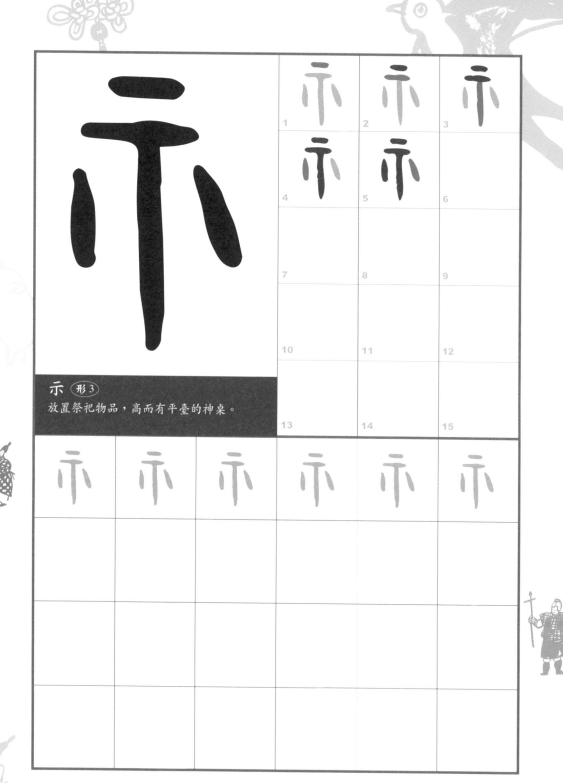

示 形3
放置祭祀物品，高而有平臺的神桌。

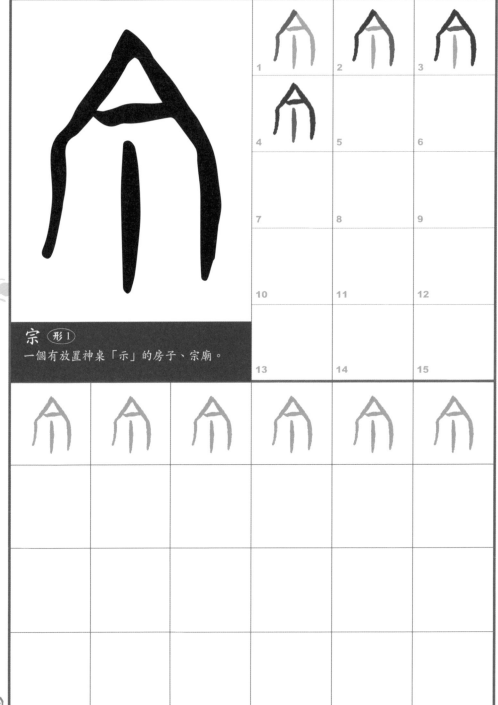

宗 形1
一個有放置神桌「示」的房子、宗廟。

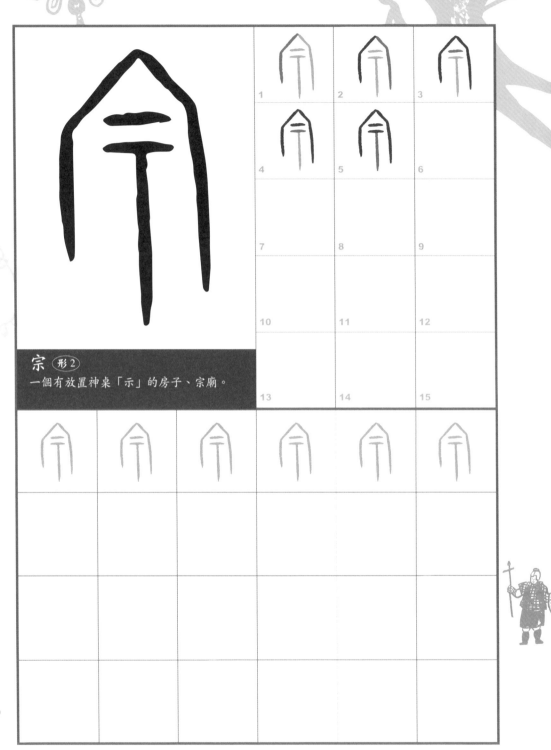

宗 形2

一個有放置神桌「示」的房子、宗廟。

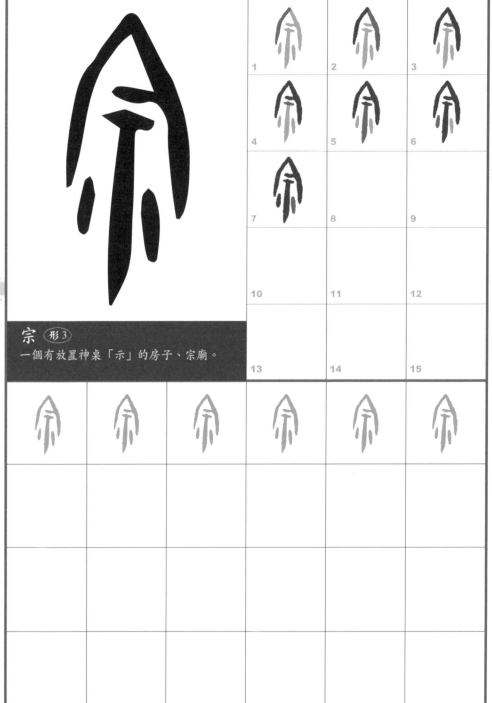

宗 形3
一個有放置神桌「示」的房子、宗廟。

1	2	3
4	5	6
7	8	9
10	11	12
13	14	15

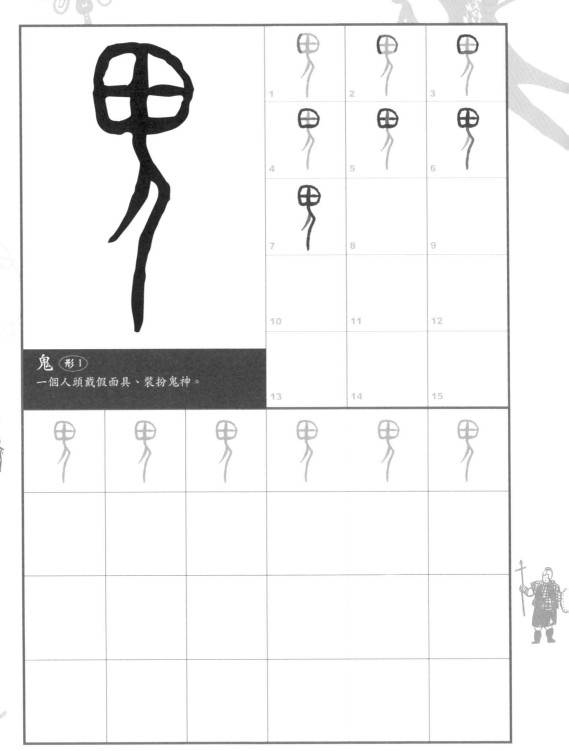

鬼 形1
一個人頭戴假面具、裝扮鬼神。

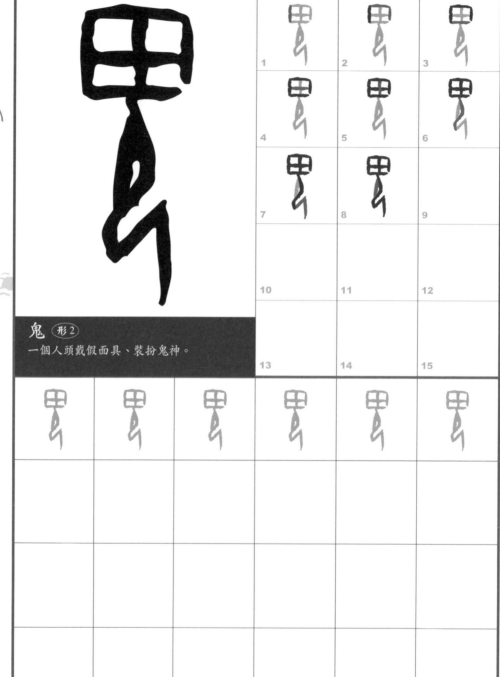

1	2	3
4	5	6
7	8	9
10	11	12
13	14	15

鬼 形2

一個人頭戴假面具、裝扮鬼神。

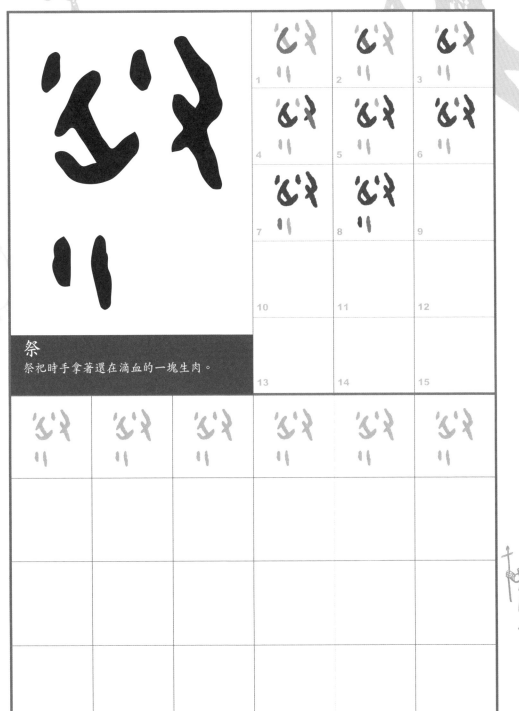

祭

祭祀時手拿著還在滴血的一塊生肉。

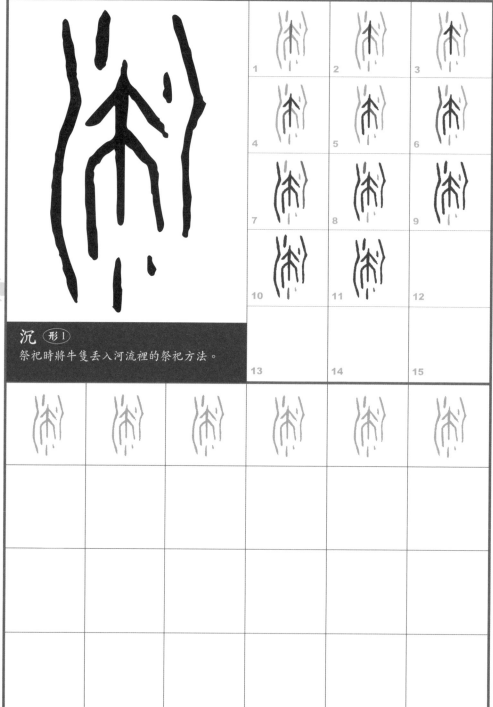

沉 （形I）

祭祀時將牛隻丟入河流裡的祭祀方法。

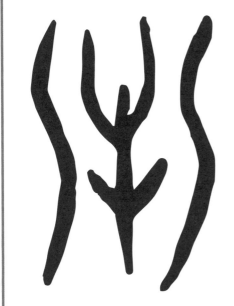

沉 形2

祭祀時將牛隻丟入河流裡的祭祀方法。

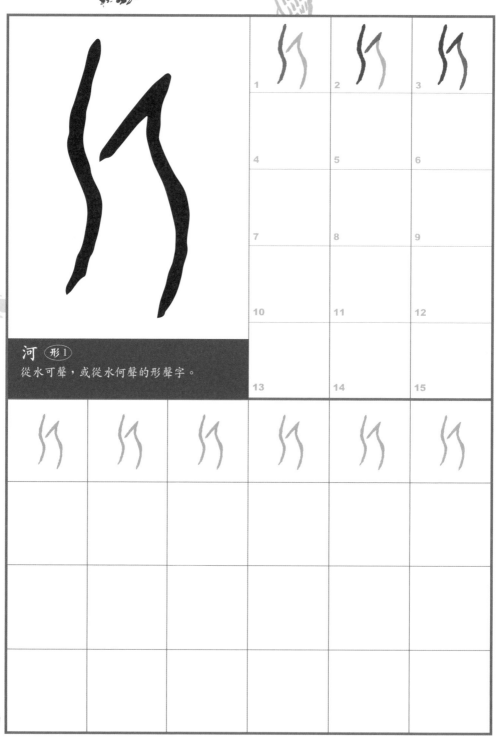

河 形1

從水可聲，或從水何聲的形聲字。

河 形2

從水可聲，或從水何聲的形聲字。

1	2	3
4	5	6
7	8	9
10	11	12
13	14	15

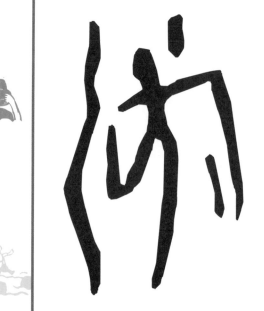

1	2	3
4	5	6
7	8	9
10	11	12
13	14	15

河 形3

從水可聲，或從水何聲的形聲字。

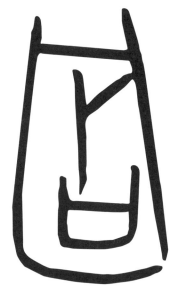

1	2	3
4	5	6
7	8	9
10	11	12

占 形1

一塊甲骨上有兆紋（卜），可以依此說出問題的答案，占斷吉凶。

13	14	15

1	2	3
4	5	6
7	8	9
10	11	12
13	14	15

占 形2

一塊甲骨上有兆紋（卜），可以依此說出問題的答案，占斷吉凶。

文字學家的寫字塾　一寫就懂甲骨文　紀念甲骨文發現 120 周年

作　　　　者　施順生、許進雄

社　　　　長　馮季眉
編 輯 總 監　周惠玲
責 任 編 輯　戴鈺娟
編　　　　輯　李晨豪
封面設計與繪圖　Bianco Tsai
內頁設計與排版　盧美瑾

出　　　　版　字畝文化
發　　　　行　遠足文化事業股份有限公司
地　　　　址　231 新北市新店區民權路 108-2 號 9 樓
電　　　　話　(02)2218-1417
傳　　　　真　(02)8667-1065
電 子 信 箱　service@bookrep.com.tw
網　　　　址　www.bookrep.com.tw

讀書共和國出版集團
社　　　　長　郭重興
發行人兼出版總監　曾大福
印 務 經 理　黃禮賢
印 務 主 任　李孟儒
法 律 顧 問　華洋法律事務所　蘇文生律師
印　　　　製　通南彩色印刷有限公司

2020 年 7 月　初版一刷　　　定　價｜350 元
ISBN｜978-986-5505-31-8　　書　號｜XBLN0017